曾昭咏画集

湖南省文史研究馆馆员文库

曾昭咏 绘

天津杨柳青画社

图书在版编目（CIP）数据

曾昭咏画集／曾昭咏绘. —天津：天津杨柳青画社，
2019.4

ISBN 978-7-5547-0853-8

Ⅰ．①曾… Ⅱ．①曾… Ⅲ．①花鸟画—作品集—
中国—现代 Ⅳ．① J222.7

中国版本图书馆 CIP 数据核字 (2019) 第 034544 号

出 版 者：天津杨柳青画社
地　　　址：天津市河西区佟楼三合里 111 号
邮政编码：300074

ZENG ZHAOYONG HUAJI

出 版 人：王勇
编辑部电话：(022) 28379182
市场营销部电话：(022) 28376828　28374517
　　　　　　　　　　　28376998　28376928
传　　真：(022) 28379185
邮购部电话：(022) 28350624
网　　址：www.ylqbook.com
制　　版：天津海顺印业包装有限公司分公司
印　　刷：天津海顺印业包装有限公司分公司
开　　本：1/8　787mm×1092mm
印　　张：12
版　　次：2019 年 4 月第 1 版
印　　次：2019 年 4 月第 1 次印刷
印　　数：1 — 1 000 册
书　　号：ISBN 978-7-5547-0853-8
定　　价：240.00 元

作者简介

曾昭咏，1938年生，湖南省文史研究馆馆员，湖南省美术家协会会员，中国工笔画学会会员。曾任两届湖南省花鸟画研究会副会长，并为水墨画、工笔画艺委会委员。

高中以后即进入湖南省湘绣研究所从事设计工作，后单位保送省艺术学院进修一年，1963年又入中央美术学院进修两年，师从叶浅予、李斛等先生，结识好友贾又福，并多次拜访求教李可染、刘继卣先生，受益终身，奠定其一生的学术基础。

前半生以画山水为主，人物、花鸟画兼之；三十多岁开始主攻工笔花鸟，七十岁后多作写意。先后在广州、台湾、长沙举办个人画展。

主要作品及成就：

《春雨》参加1982年文化部组织赴德国展览；

《湖恋》为中南海收藏，并入编中南海藏画精品集；

《峨眉清秋图》为外交部装饰陈列并收藏；

《熊猫》作为礼品，由中国国际贸易促进委员会赠送瑞士国家领导人；

《锦鲤》入选香港回归礼品；

《孔雀兰花》等多幅作品为外交部出国礼品；

《丛林吐艳》《绿野》入选两届全国工笔画展并获奖；

《宿雨》《暮秋》入选两届全国花鸟画展并获奖；

《雀之乡》获中央电视台中国画油画大奖赛佳作奖；

《瑶山春早》获湖南省美术作品展二等奖，并被湖南省博物馆收藏；

"生命与自然"系列入选湖南工笔画进京展；

《美术》《国画家》及台湾《艺术家》等杂志多次发表作品并作专题介绍。

目录

序　言

嗟夫！曩余治中国绘画史，尝叹画艺之难精而全也。故有所谓工笔、写意之分野，又有山水、人物、花鸟之别类。而"象与神通"则一也，故亦代有卓荦之士兼擅众类，如顾恺之、唐伯虎、徐悲鸿之侪也。吾湘曾昭咏先生，风雅士也，其工笔写意昆乱不挡，山水花鸟人物各臻其美，可追踪前贤矣。良有幸拜观其作，中心摇摇，胪列於次，以抒感怀。

一、山水

先生少年习画，即初涉山水。湖南艺术学院结业后，有幸负笈京华，于中央美院进修两年，得识贾又福教授，此乃先生山水有成之关捩也。贾教授海内名家，继承李可染大师之传统，高擎新山水画派之大纛，曾三十余次深入太行写生，其"按实肖象""凭虚构象"已成镜真楼弟子之不二法门。贾教授以为先生孺子可教，乃携其暑期杖屦太行，言传指画，尽传真诠。后先生回湘，大畅山水画风，实曲水流觞，渊源有自矣。观先生《大岳鸣泉响天籁》《洞庭秋月》《秋染金鞭溪》诸作，及写三峡至岳阳二十九米之长卷，先生学习乃师创新之心，又规避乃师创作之迹，惨淡经营，窃以为其变化有二。

一是笃行写实，摹写湖湘山水。贾又福教授画太行风光，多以粗线条勾勒，幽邃神秘，表现太行原生之美、太朴之美、雄浑之美。先生笔下之湘西奇峰、洞庭渔火，则发掘湖湘山水之人文特色、秀美梦境。故无论山峰岭势，抑或植被林表，湘人观之，虽诧笔下难求，亦叹眼中旧识也。于北方新山水画派而言，当然别开生面矣。

二是转益多师，笔墨变化。贾师之山水浑厚华滋，黑密厚重。先生为表现湘山楚水，又引入金陵画派之笔法，其山水画幅近观只见笔墨纵横，远望则层峦叠翠，高下阴晴，无不毕露。试观其《千山雨后汇百泉》《南岳朝晖》诸作，色彩斑斓苍润，而山峰因受光方向，亦面面颜色明暗不同，研精天人之际，与北派山水迥异。

吾湘，山水之大省也，而古近代均乏山水大家。然自六十年代以后，曾晓浒教授引入岭南笔墨，先生又树帜北派画风，二美并存，亦湖湘山水之幸也。

二、花鸟

自近世缶翁以金石笔法写花鸟，而齐白石、高希舜响应于潇湘，吾乡遂成花鸟画之重镇。先生中年后始习花鸟，因身膺省湘绣所总工程师，故以工笔花鸟为主。彼时也，先生常往动物园及野外写生，师法造化，兼之笔墨功深，遂成大家。

窃以为工笔花鸟之色彩也，勾勒也，均非最难。何也？凡工笔则易生呆滞，凡呆滞则易染匠气，故工笔花鸟称上乘者一在气韵生动，一在光影变化。如先生之《生命摇篮》，写花溪深处，重阴遮掩，而竟有一小鸟巢，大鸟哺食。画面于工笔刻划中，勃勃然生命律动焉。又如《流芳溢彩满溪香》，一湍溪流，鸟逐蝶舞，仿佛香气扑鼻，从而令人神往沿溪花事之盛。此之谓气韵生动也。又先生之工笔花鸟，除色彩丰富外，光影之变化亦炫人眼目，如《百花齐放》《清香流韵》《兰香双寿》诸作皆此中佳者。要之，虽近年因目力减退，先生已少画工笔，而其丰硕成果，与吾湘工笔大家邹传安、周中耀鼎足而三矣。

先生之写意花鸟亦脱离齐白石、高希舜窠臼，喜作大幅，色彩热闹，有些地方以工代写，尽显大家气派。

三、人物

逆忆三十三年前，余旅食京华，与范曾、施大畏纵论艺文。其时余新撰《郑板桥评传》，施大畏兄为作封面画，范曾兄则题写"沙鸥点点轻波远，荻竿萧萧白昼寒"相赠。是时也，中国人物画乃范、施之天下，二兄取法任伯年，简化其笔墨，虚空其背景，大获成功。故欲突破范、施藩篱，洵非易事也。

昭咏先生曾在中央美院亲炙叶浅予、李斛，而李有"中国安格尔"之誉，徐悲鸿大师谓"以中国纸墨，用西洋画法写生"，其《关汉卿像》《齐白石像》至今垂范丹青。先生从师李斛，内功修炼，其线条勾勒如老藤柔韧，大得其妙；又戛戛独造，私淑傅抱石，故能别辟蹊径，与范、施大异其趣。

其一，范、施多画单一人物，而先生则擅画人物故事。如《竹林七贤》写嵇康、阮籍七人啸傲纵饮，六朝衣冠，或抚琴、或弹阮、或捧坛痛饮、或对坐论道、或挂笻沉吟，错落呼应，栩栩如生。又如《赏春图》，写柳绿桃红，小桥流水，几个丽人流连嬉戏，翩若惊鸿。再如《唐人游春图》，写杜甫《丽人行》诗意，画面二十余人骑，再现了唐代上巳士女踏青之盛况。其二，范、施人物单一，背景虚如。而先生原本山水高手，所写人物多置丘壑中，环境、人物有"相看两不厌"之感。故范、施固当世人物画之大家，而先生能学前修之长，避自己之短，亦能别开生面，真正体现出其画学修养之深也。

《曾昭咏画集》列入湖南省文史研究馆馆员文库，即将问世，先生示册页于余，蔼然长者，白发萧然矣。余以为先生以君子之行、哲人之思、文人之慧、画人之笔，更以寿人之年，砥砺前行，完成其艺术使命。越百年，越千年，吾侪灰飞烟灭，而先生之作当能永葆艺术生命也。

是为序。

陈书良

戊戌端阳陈书良于长沙听涛馆书寓

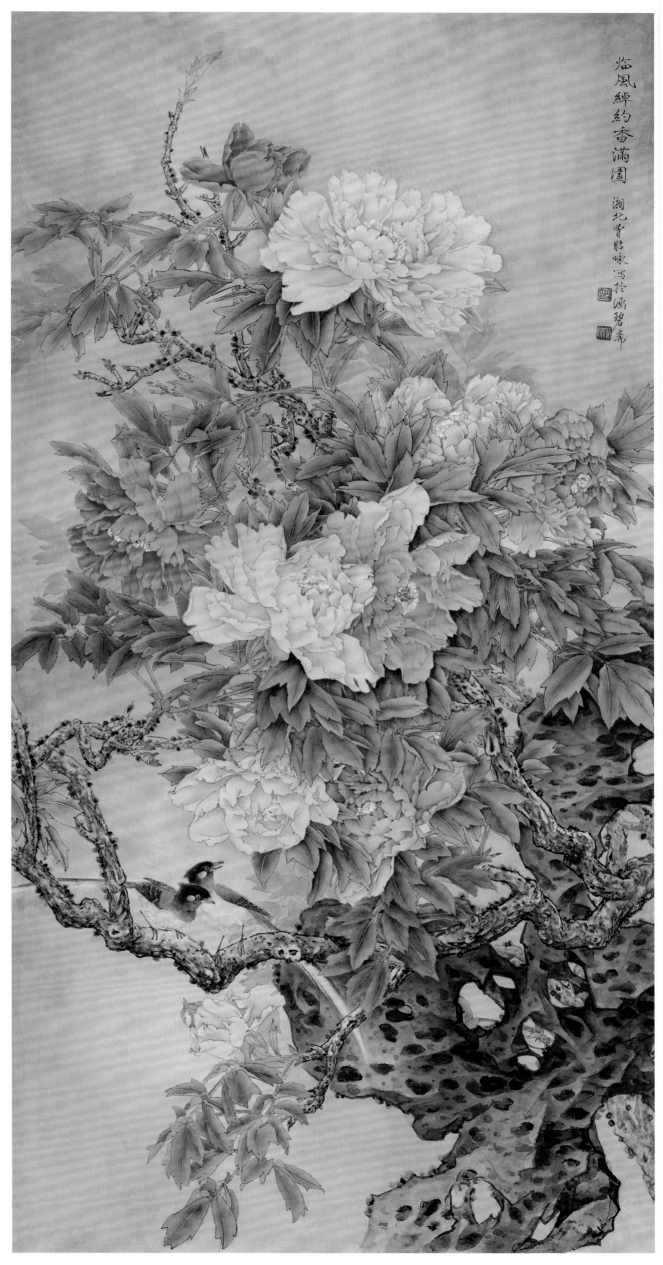

临风绰约香满园

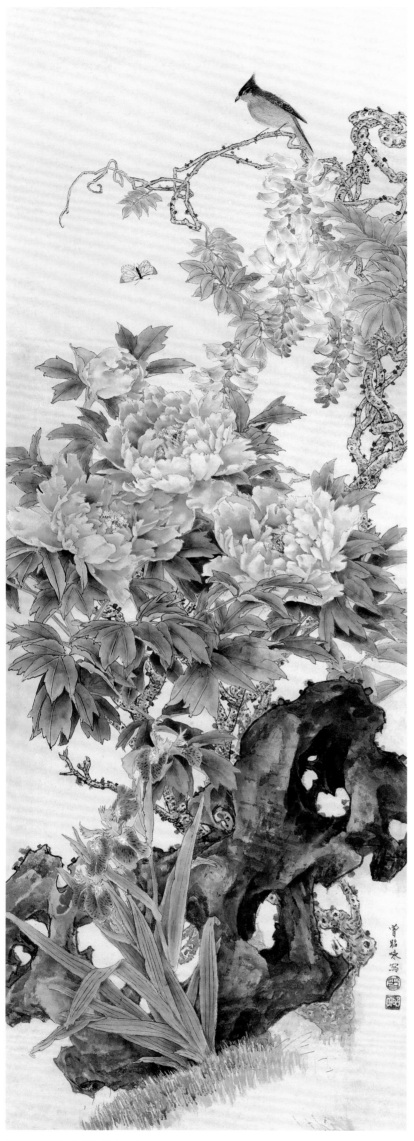

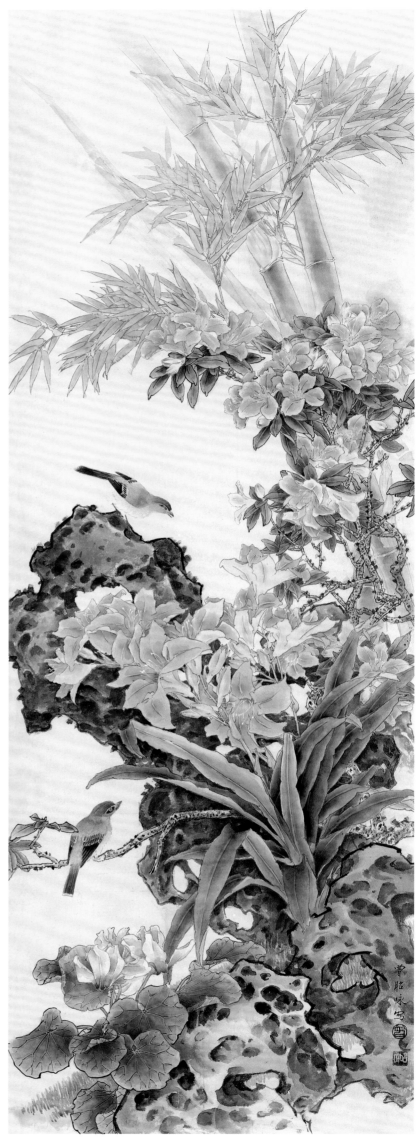

百花齐放（四条屏之一）　　　　　　　　　百花齐放（四条屏之二）

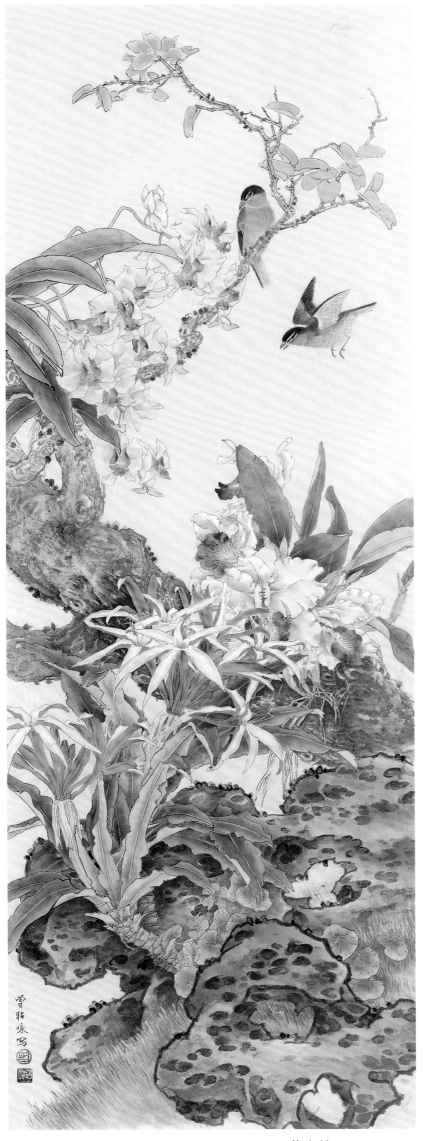

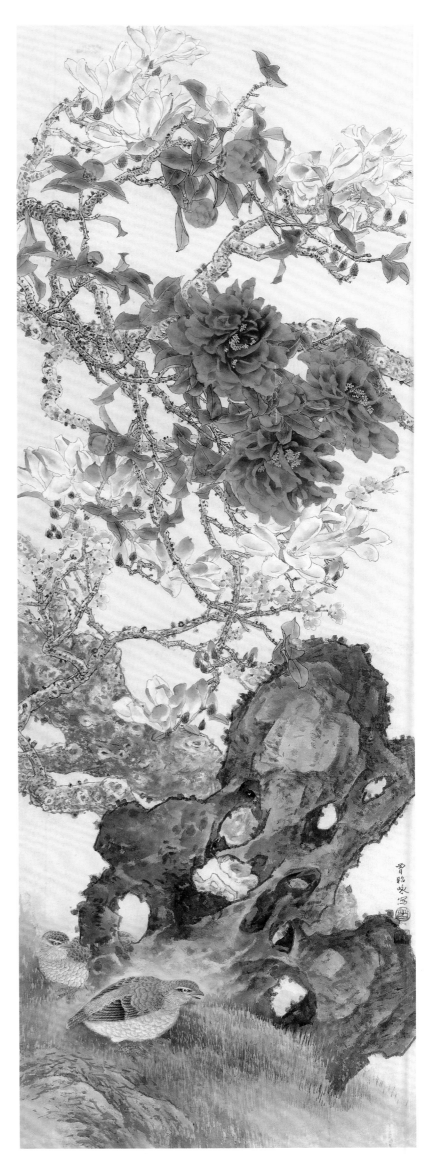

百花齐放（四条屏之三）　　　　　　　　　　　百花齐放（四条屏之四）

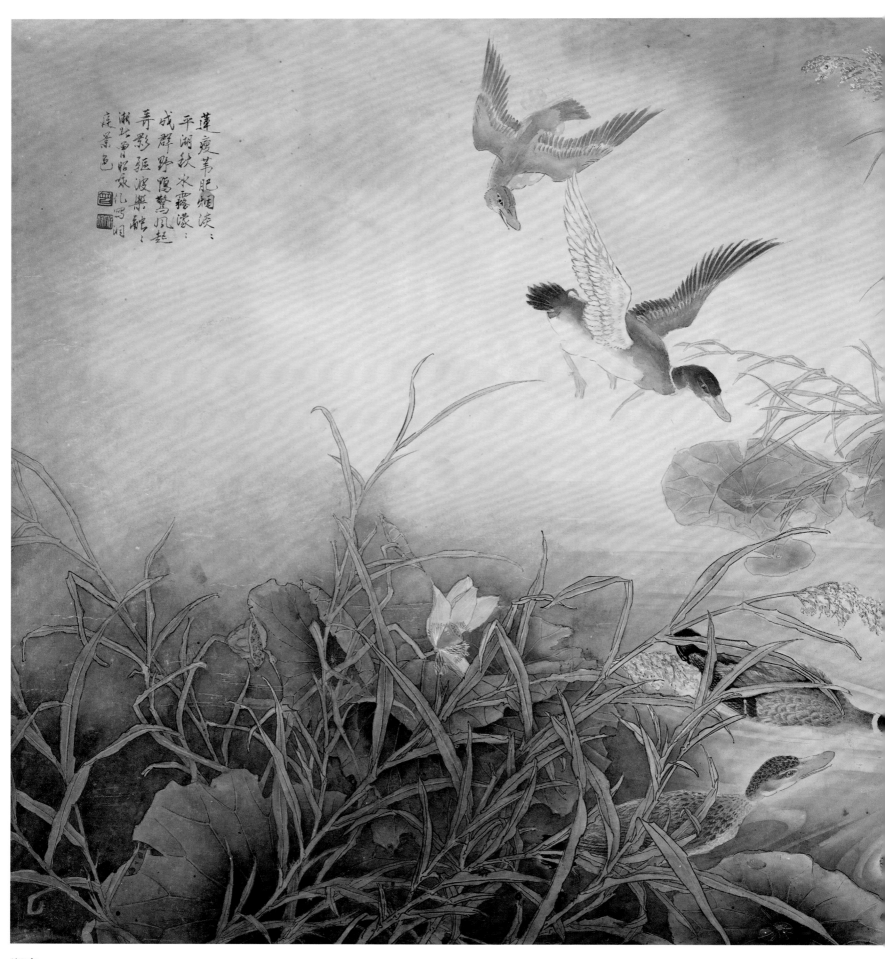

蓮瘦苇肥翅波波、平湖秋水露瀼瀼；成群野鸭惊凤起，弄影孤波樂融融。湖北省昭泉礼写闾庭景色

湖恋

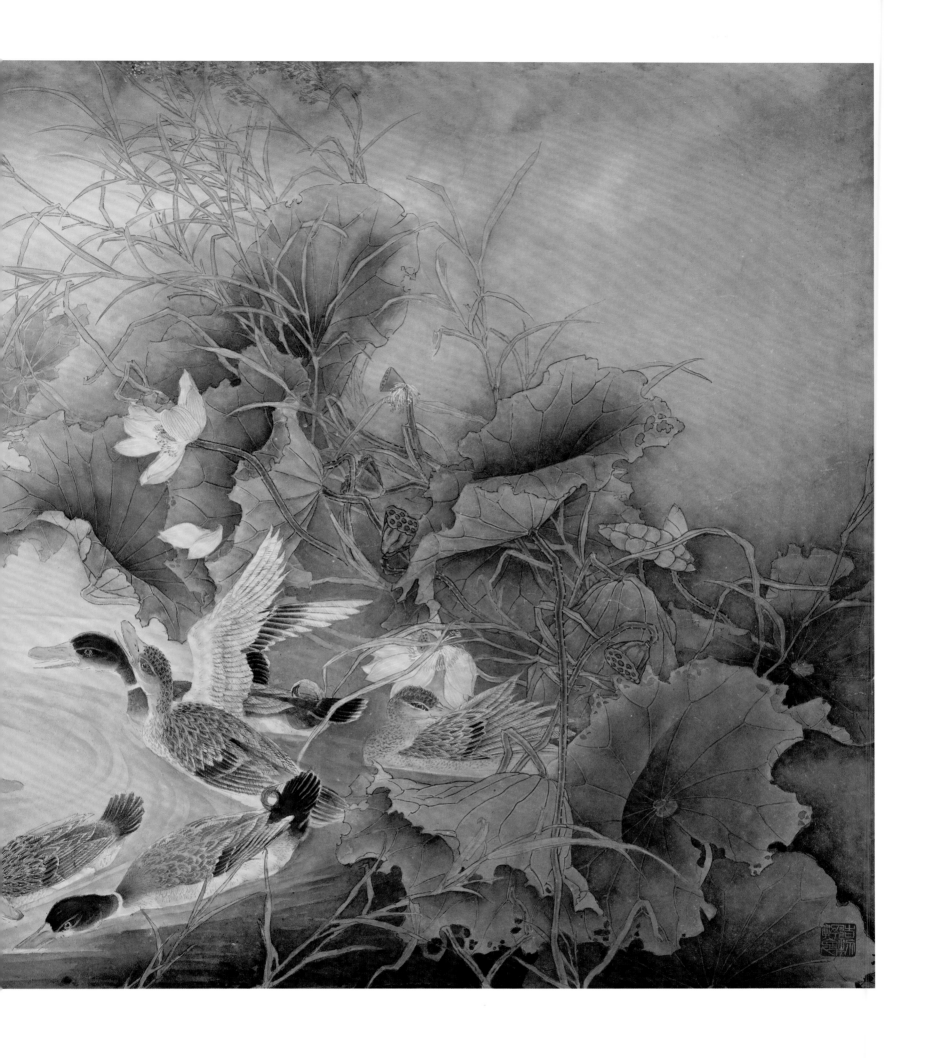

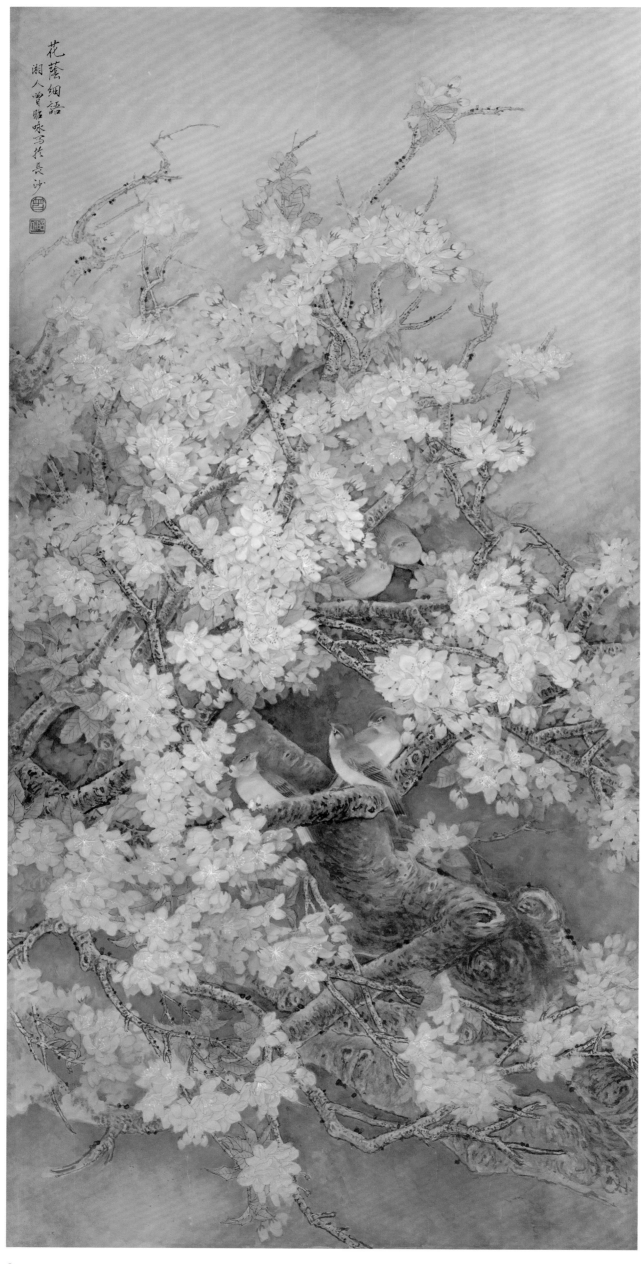

花荫细语

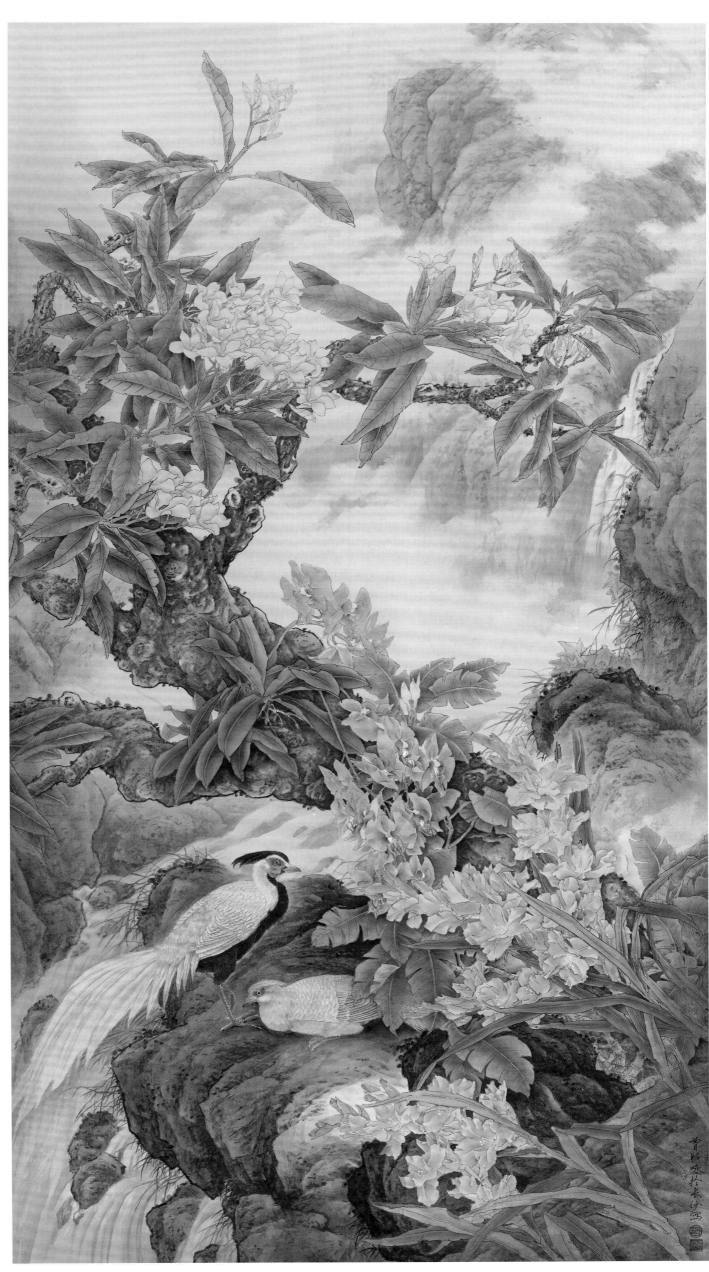

南岭秋韵

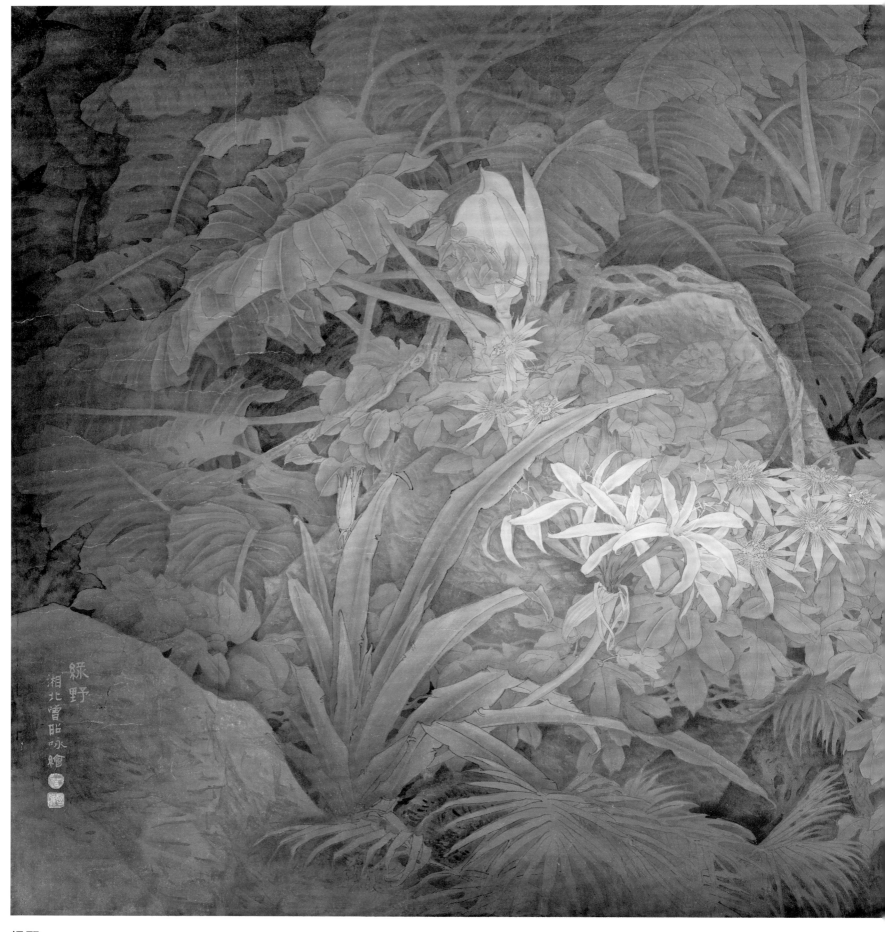

绿野

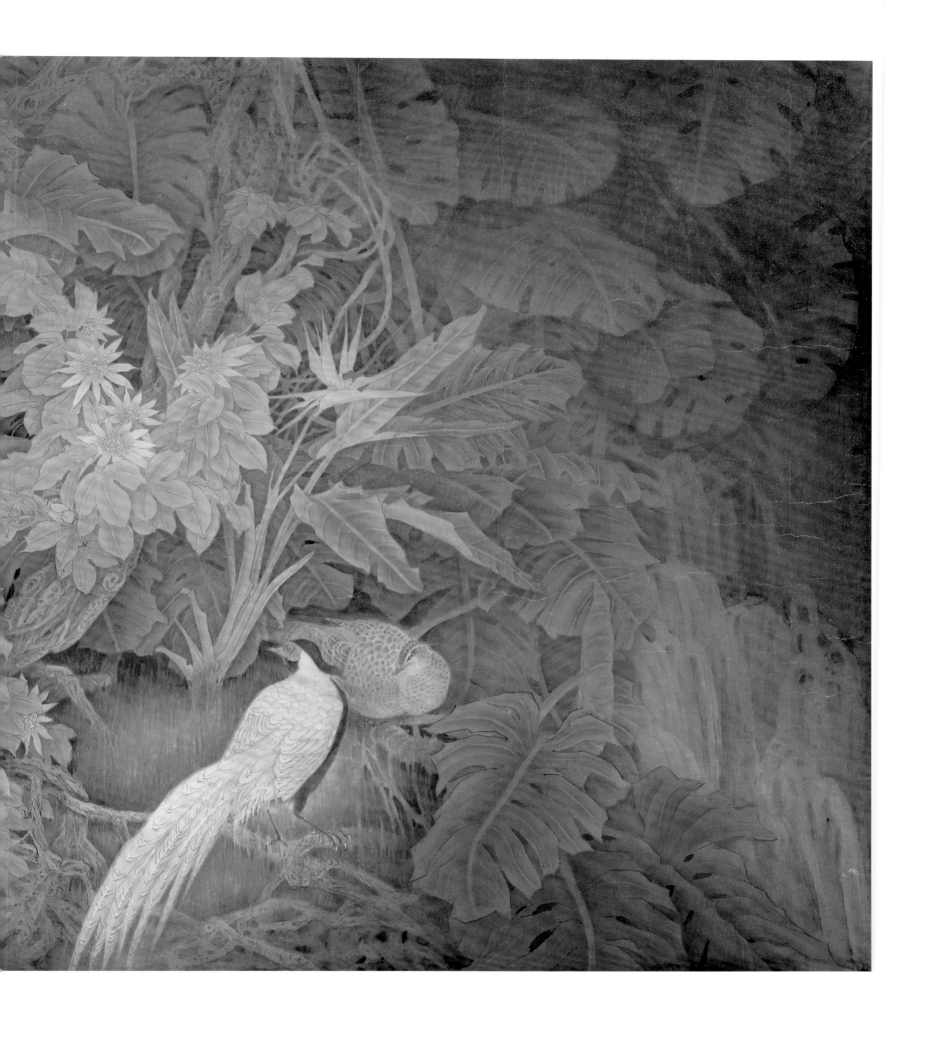

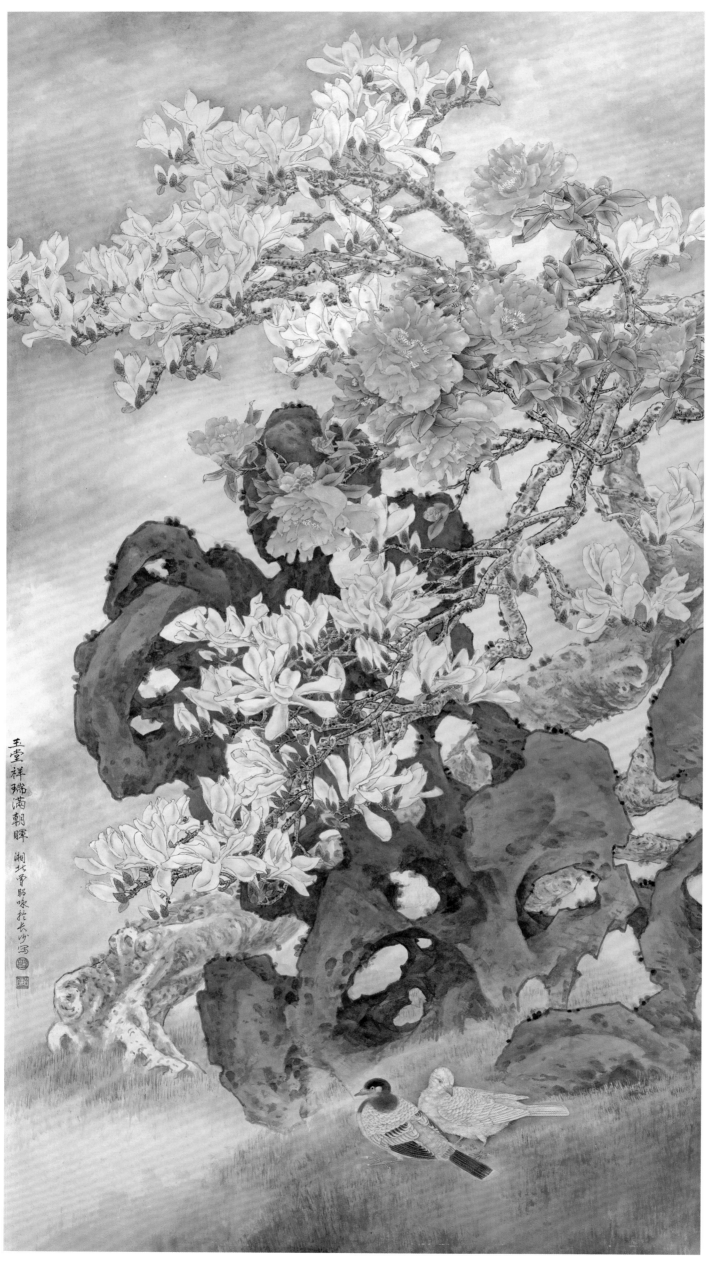

玉堂祥瑞满朝晖

玉堂祥瑞满朝晖

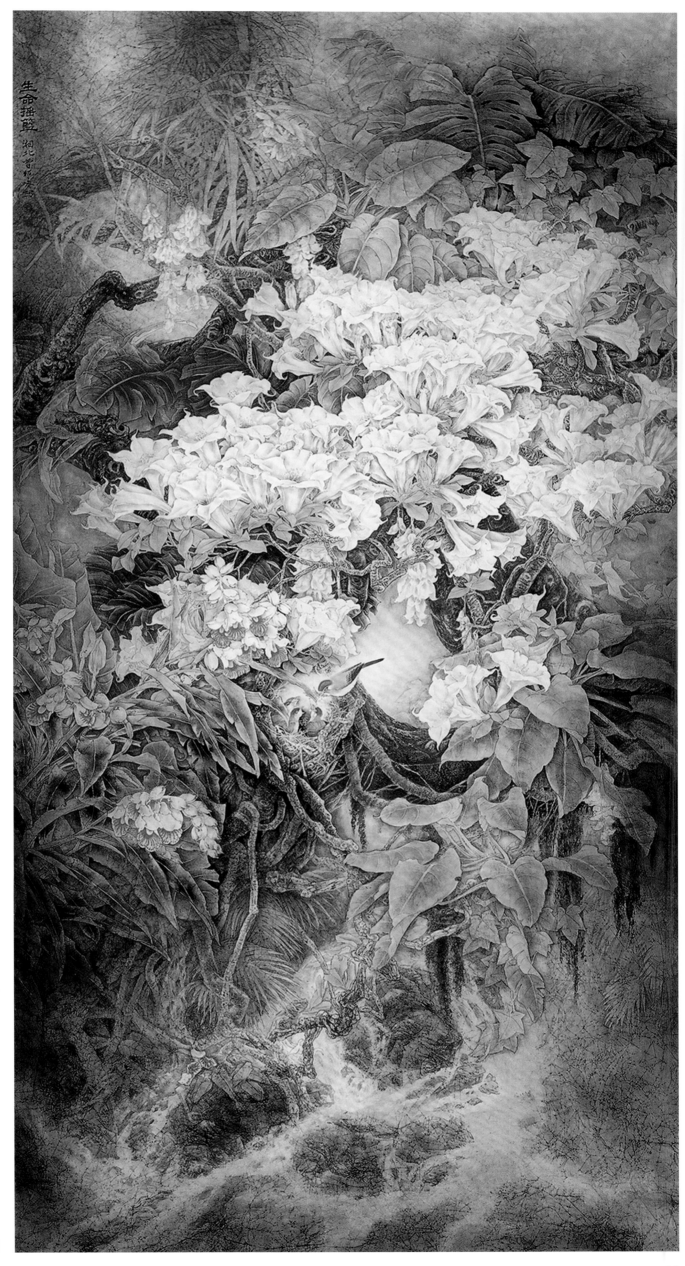

生命摇篮

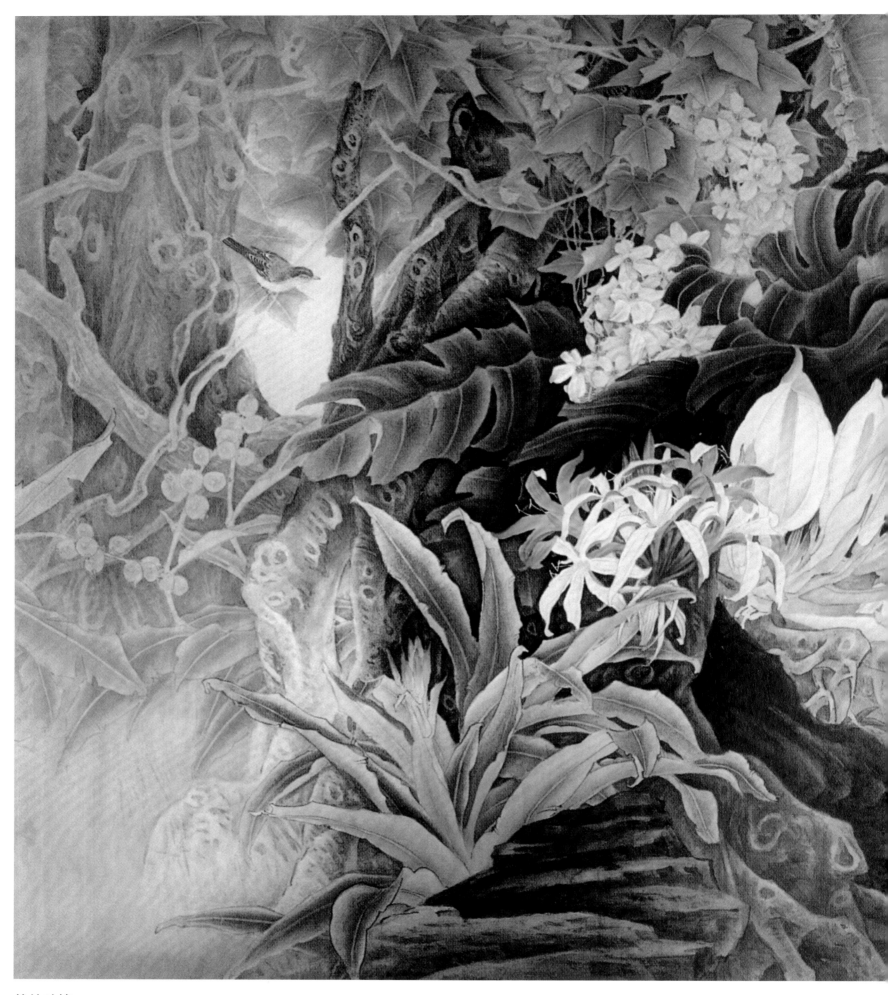

丛林吐艳

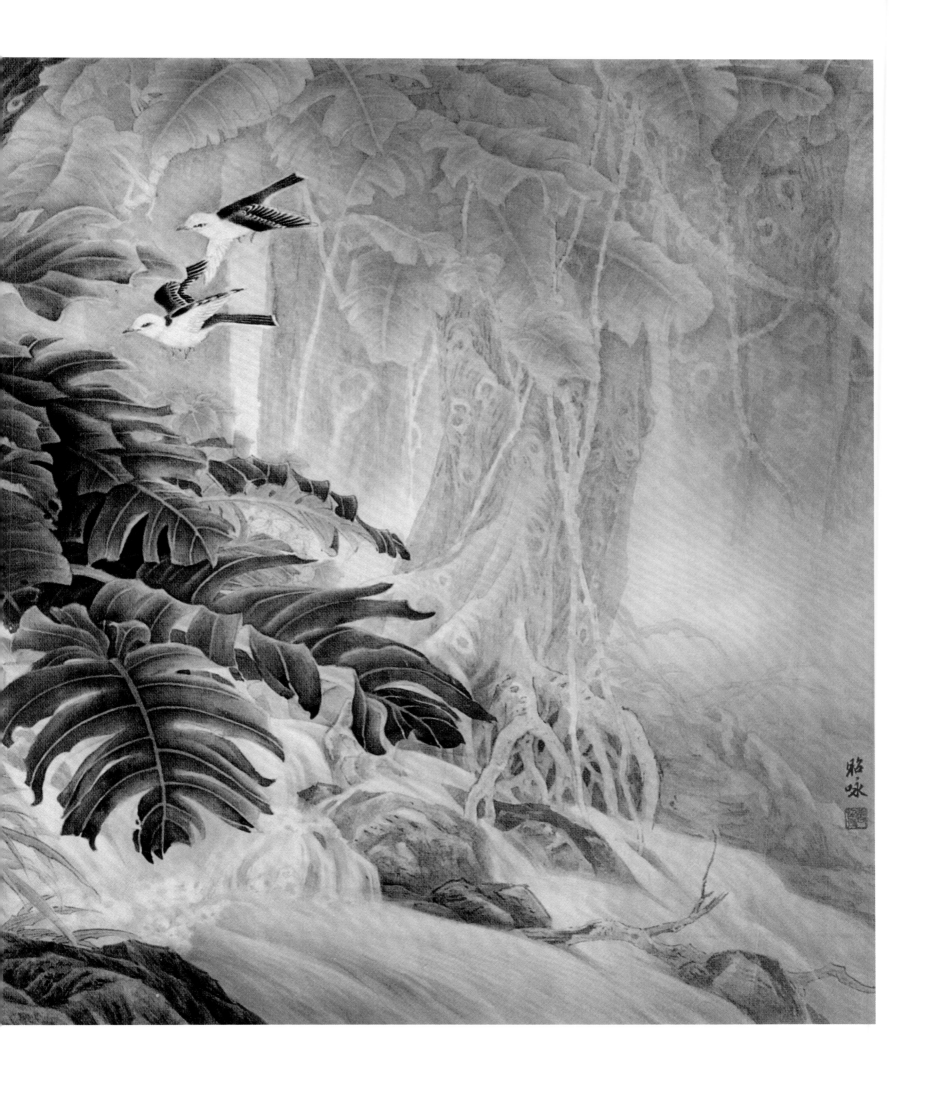

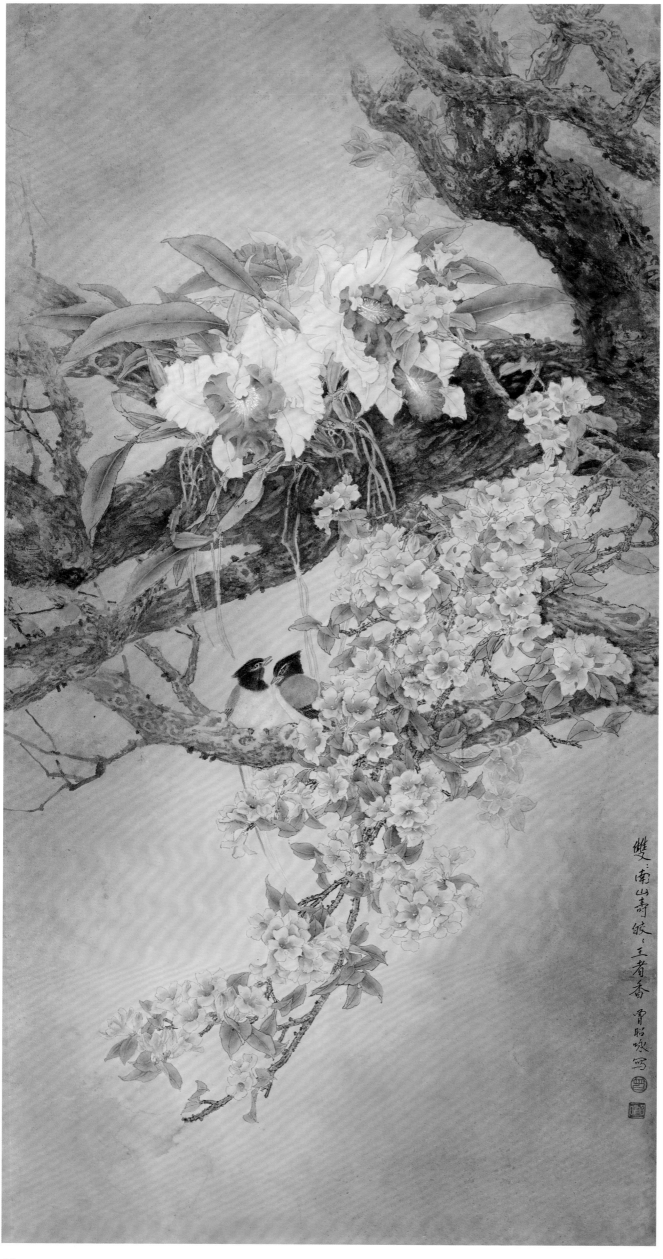

兰香双寿

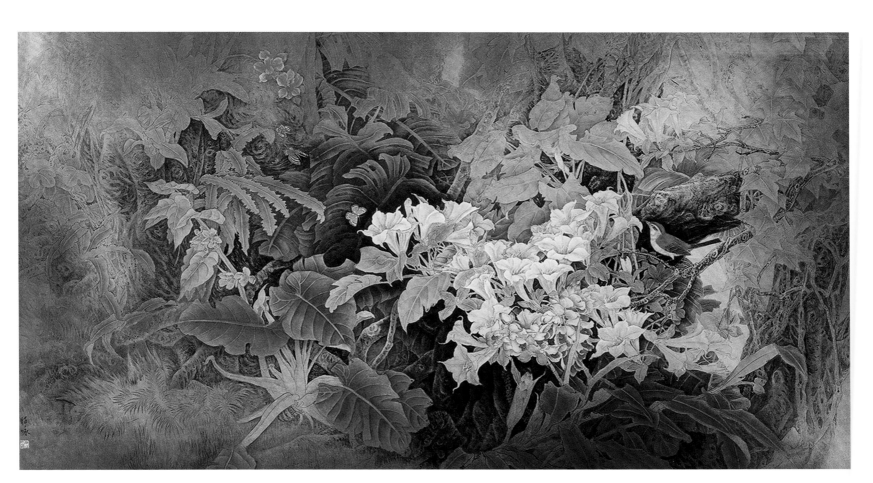

清香流韵

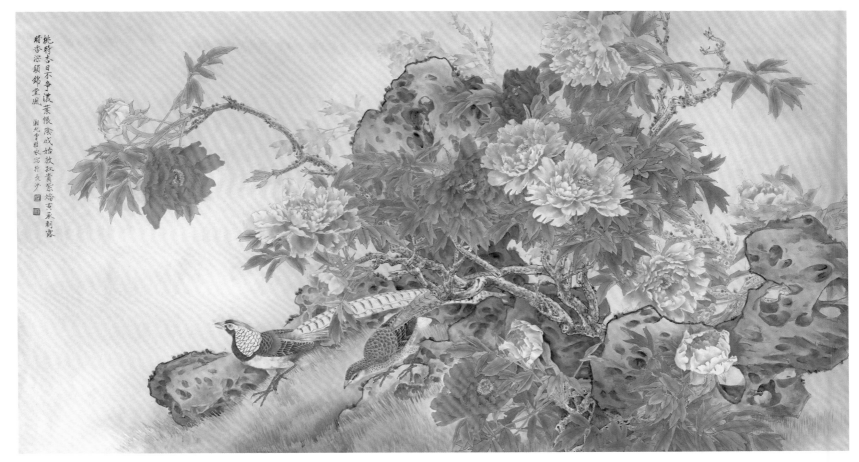

贵紫娇黄承朝露

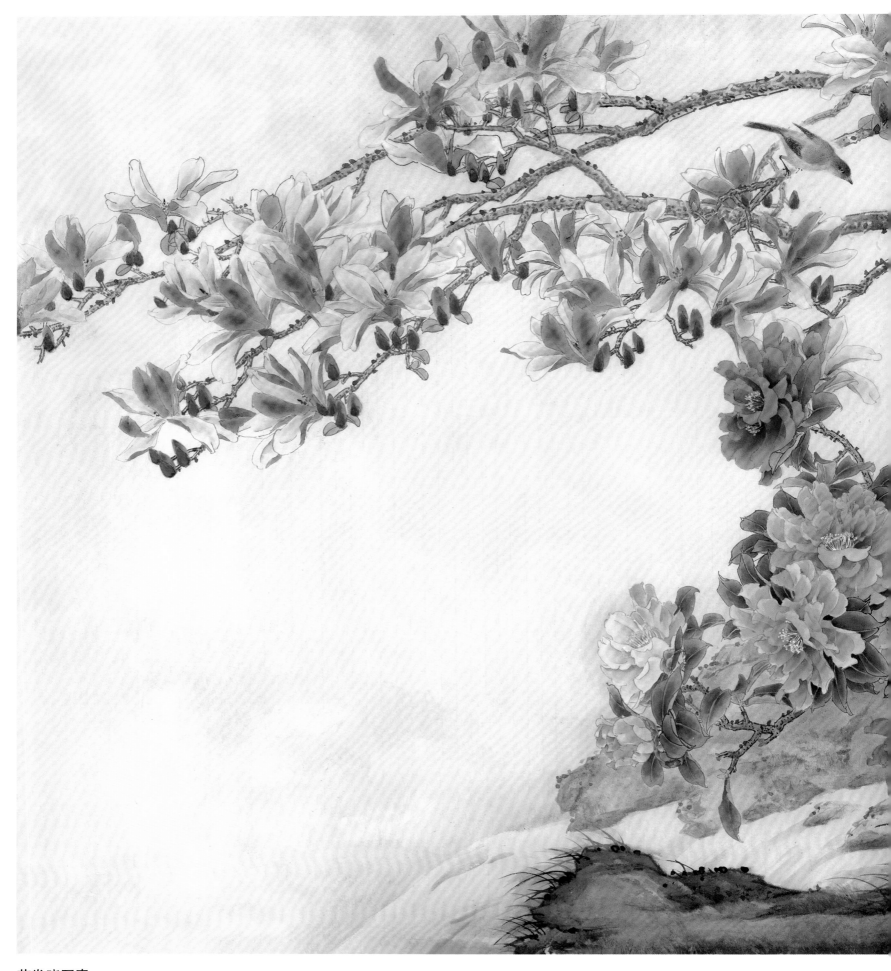

花发晓园春

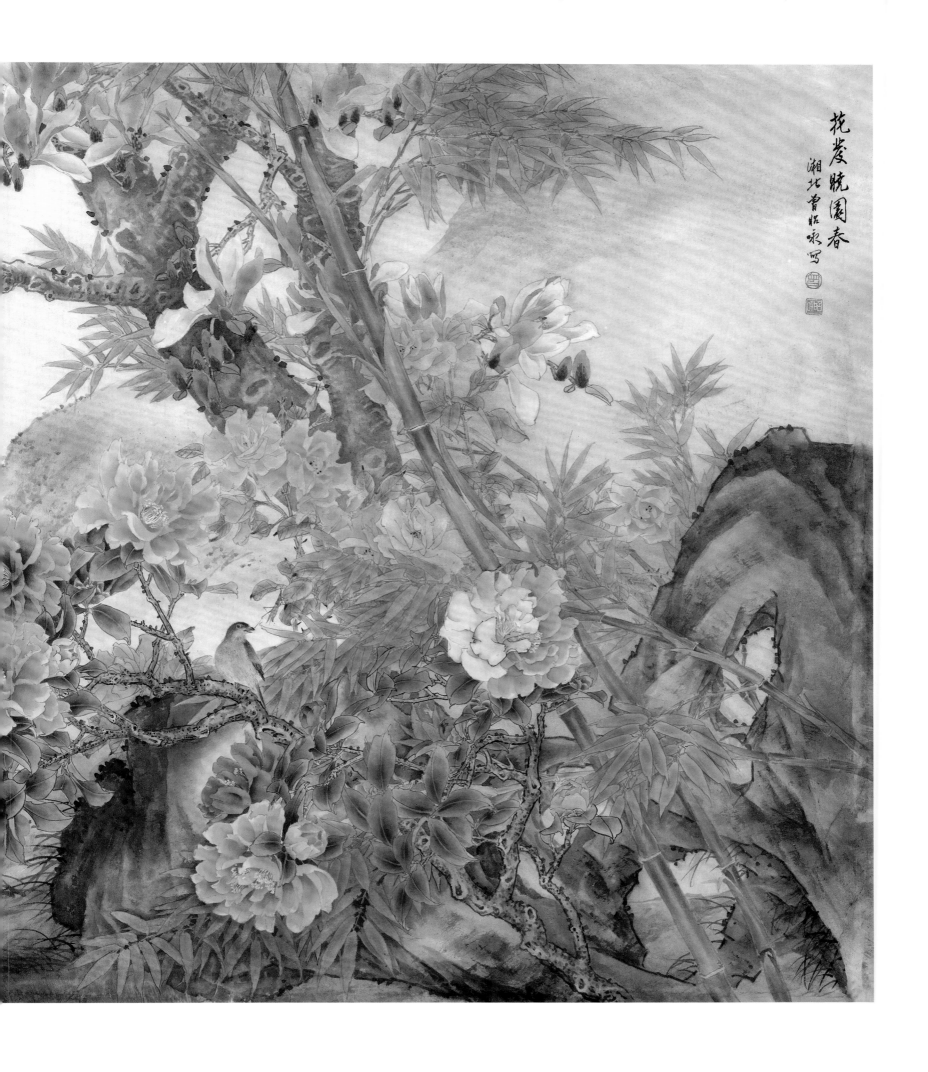

花发晓园春
湘北曾妆咏写

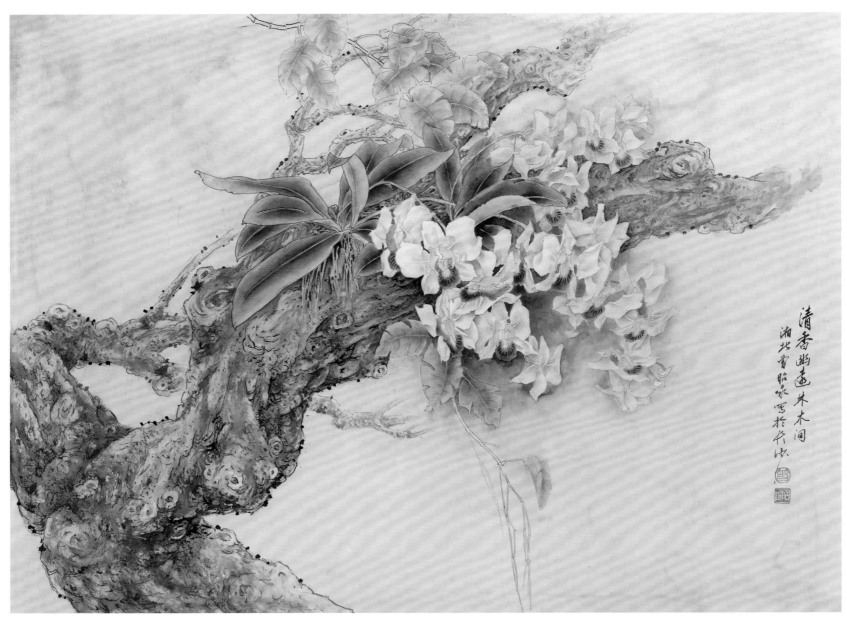

清香幽兰

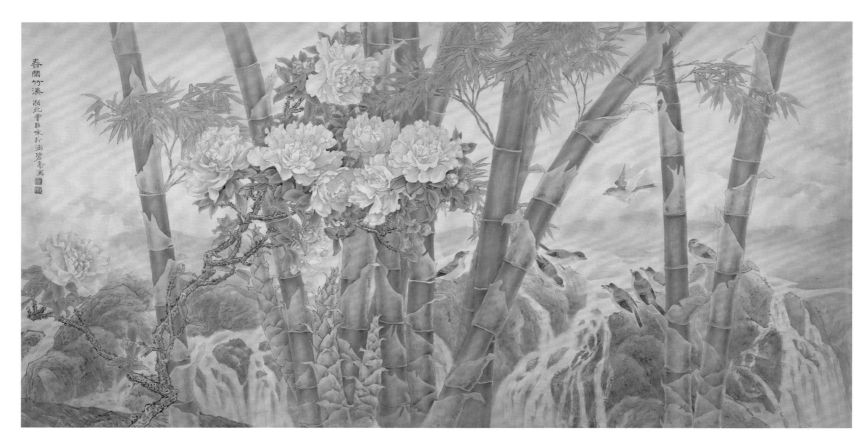

春闹竹溪

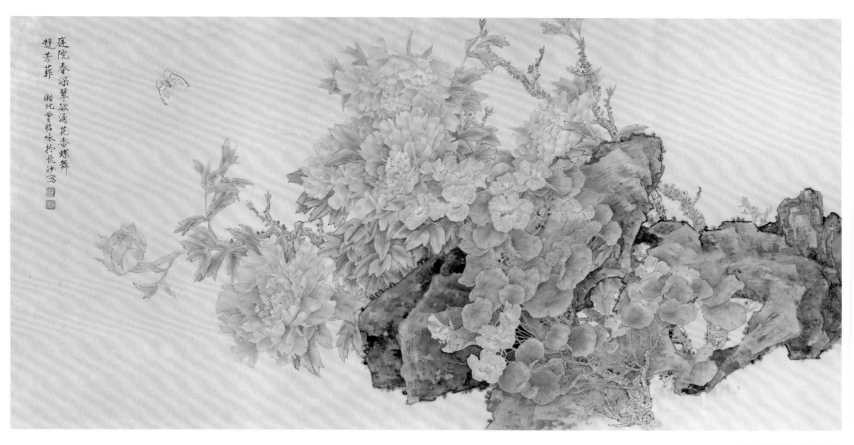

庭院春深翠欲滴　花香蝶舞
競芳菲
　湘北曾詒詠於長沙寫

花香蝶舞竞芳菲

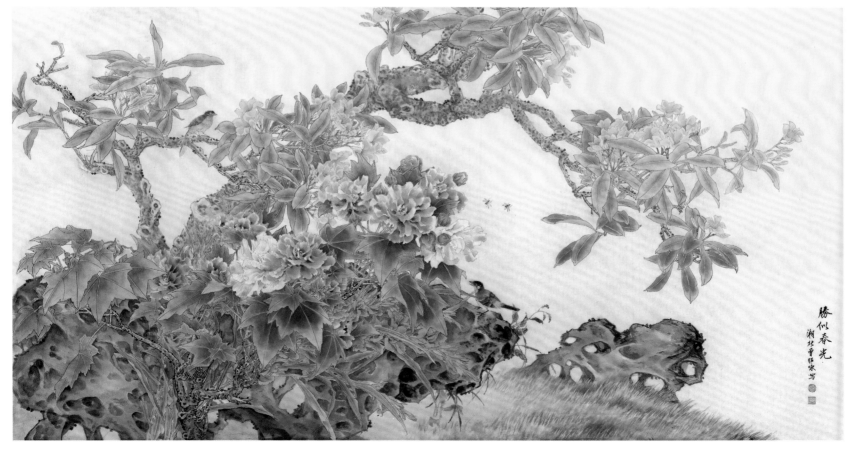

勝似春光
湘北曾詒詠寫

胜似春光

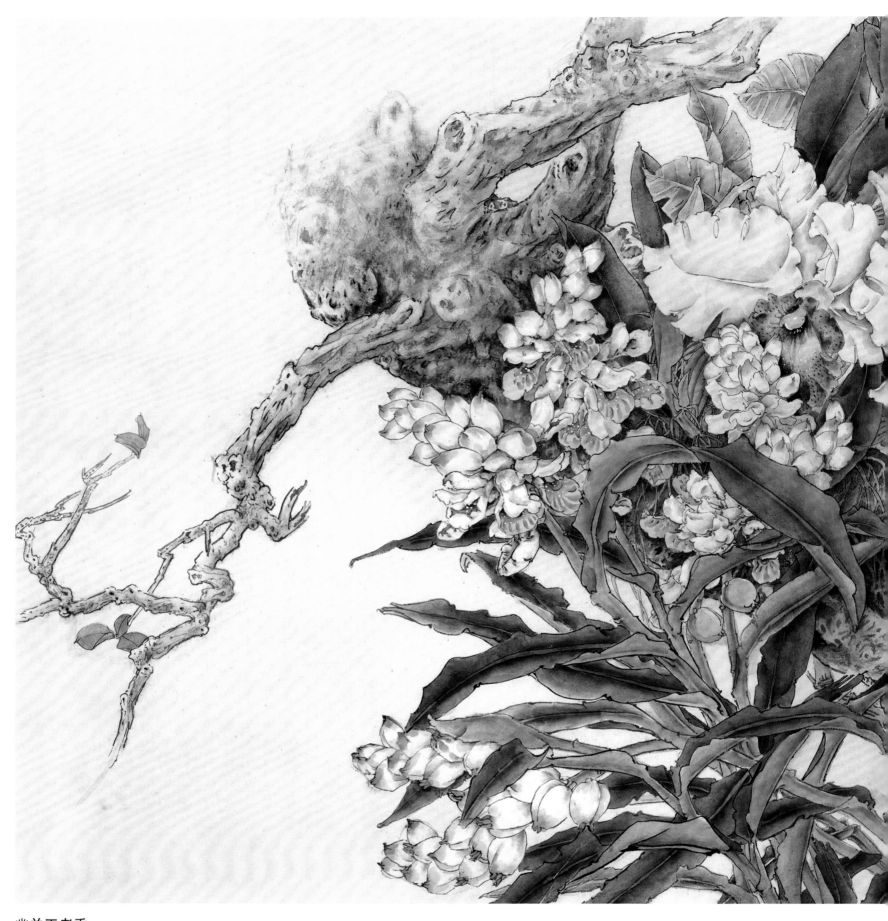

幽兰王者香

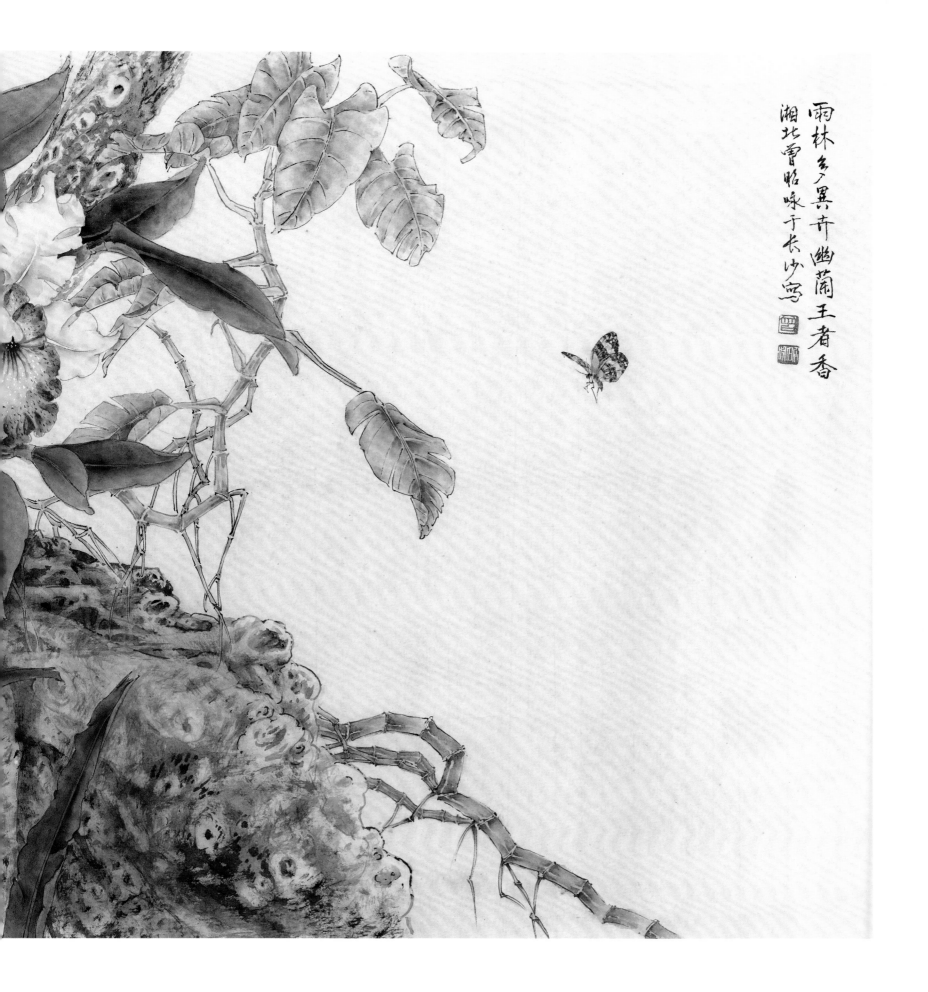

雨林多奇異卉幽蘭王者香
湘北曾昭咏于長沙寫

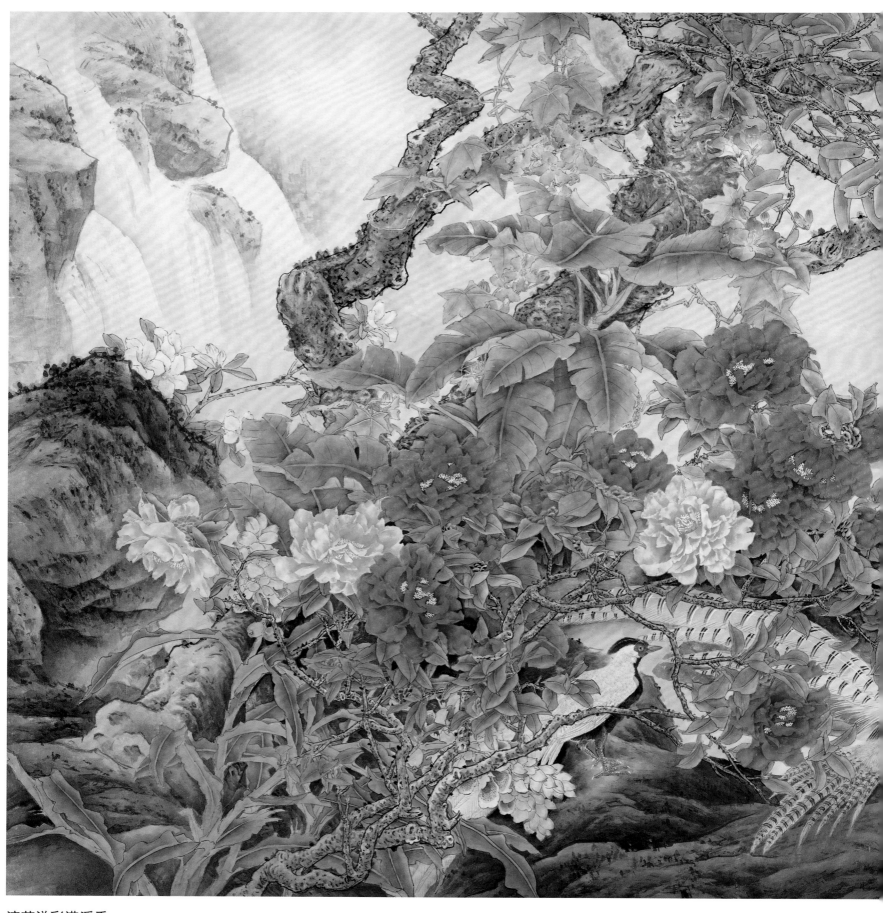

流芳溢彩满溪香

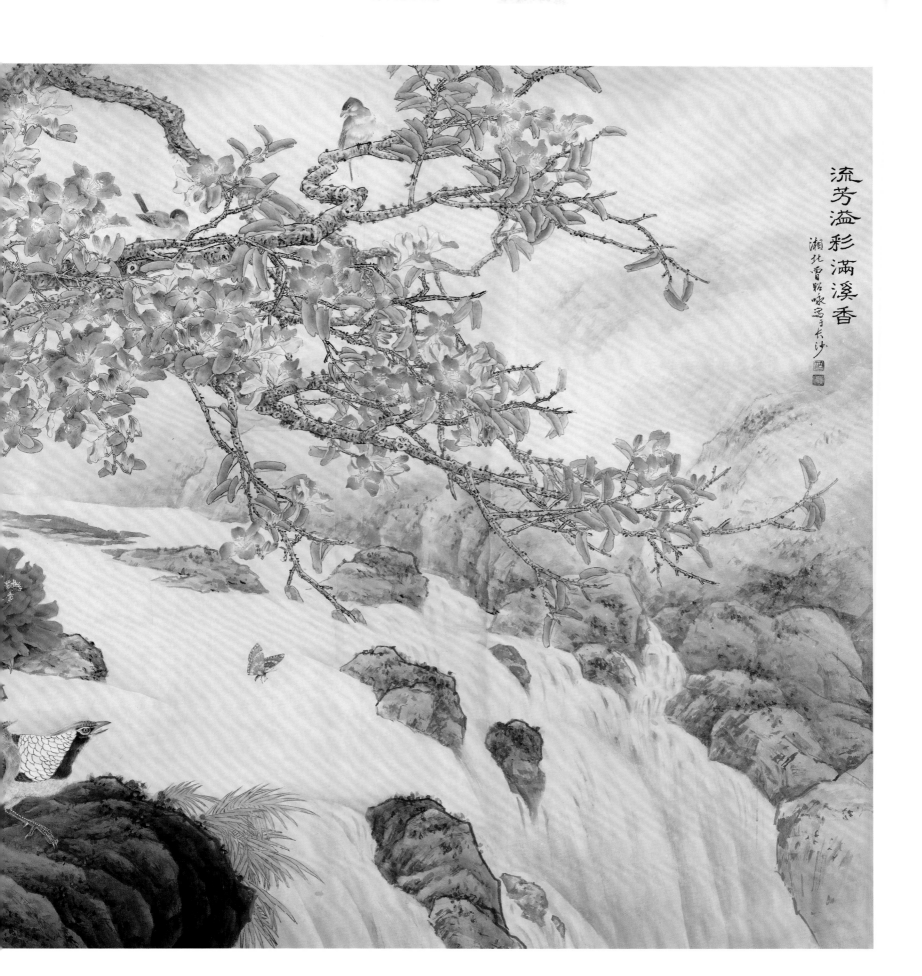

流芳溢彩满溪香

湘北曾晓咏写于长沙

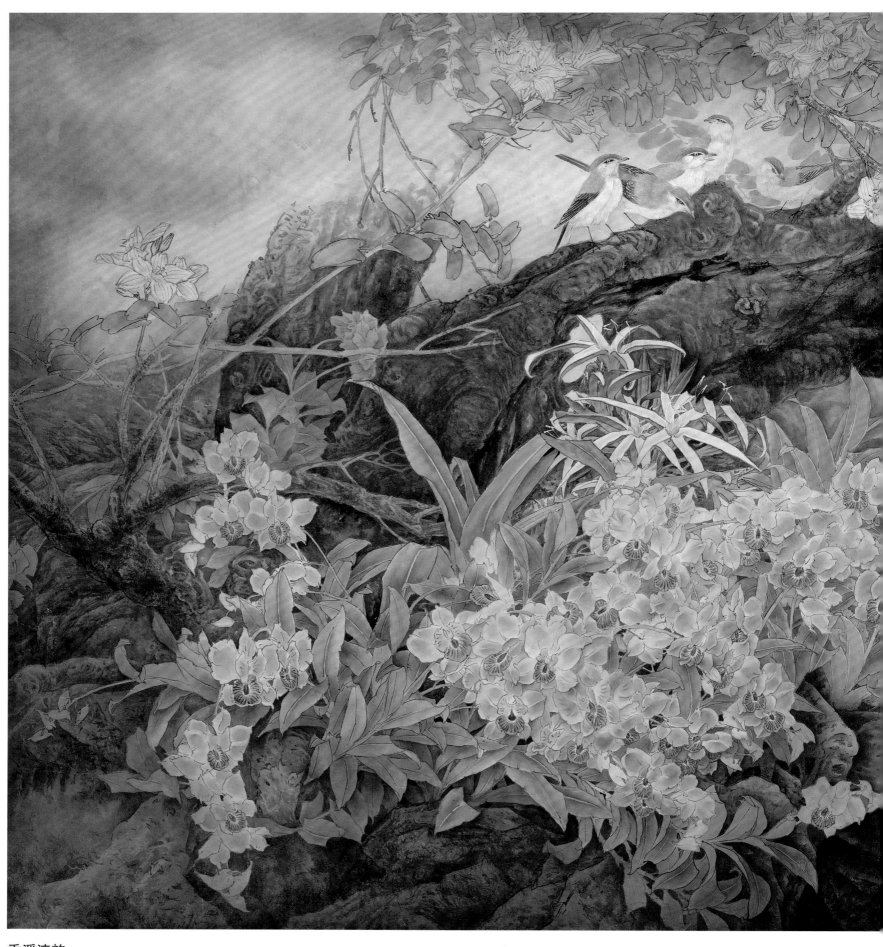

香溪流韵

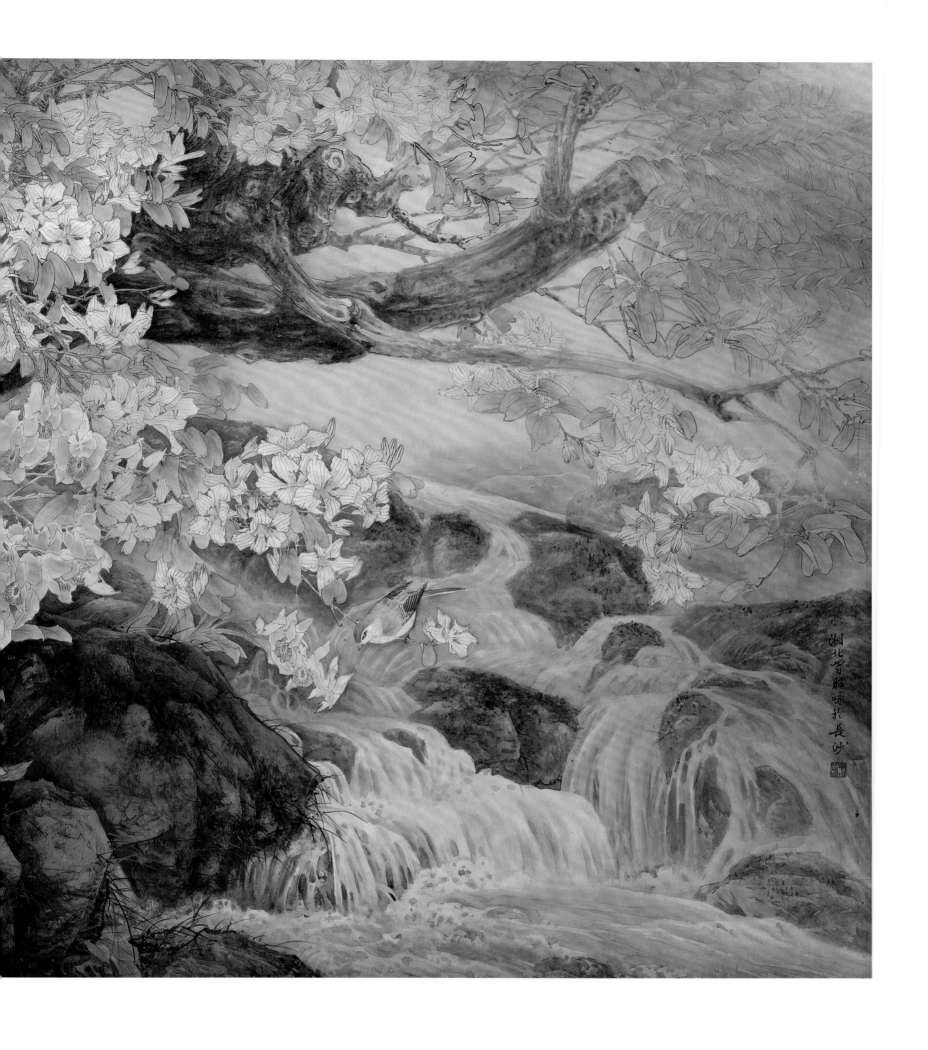

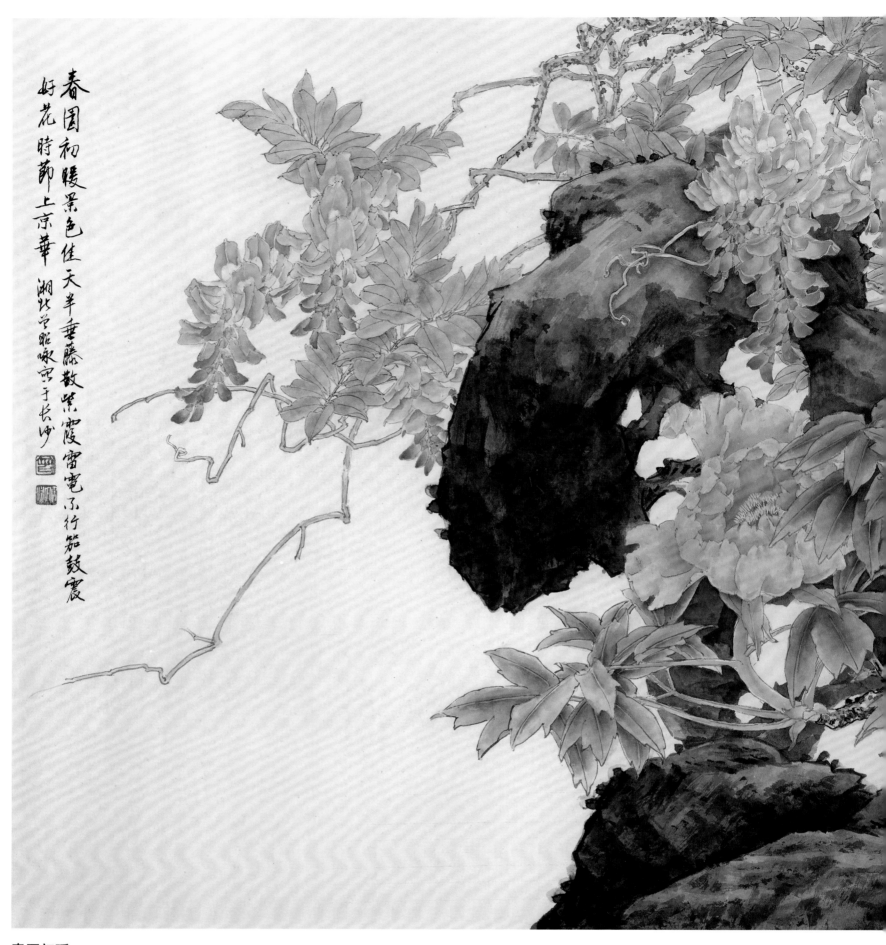

春园初暖景色佳天半垂藤散紫霞雷电不行笳鼓震好花时节上京华 湖北省船咏写于长沙

春园初暖

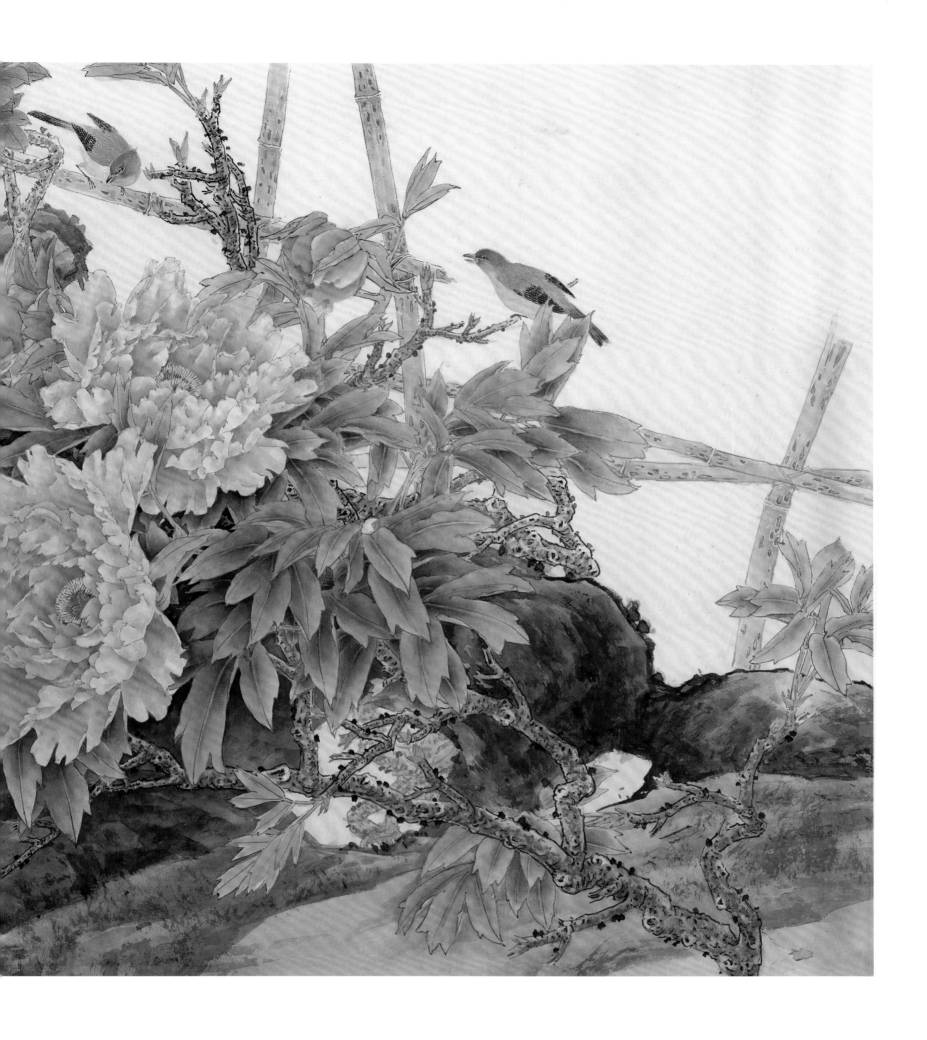

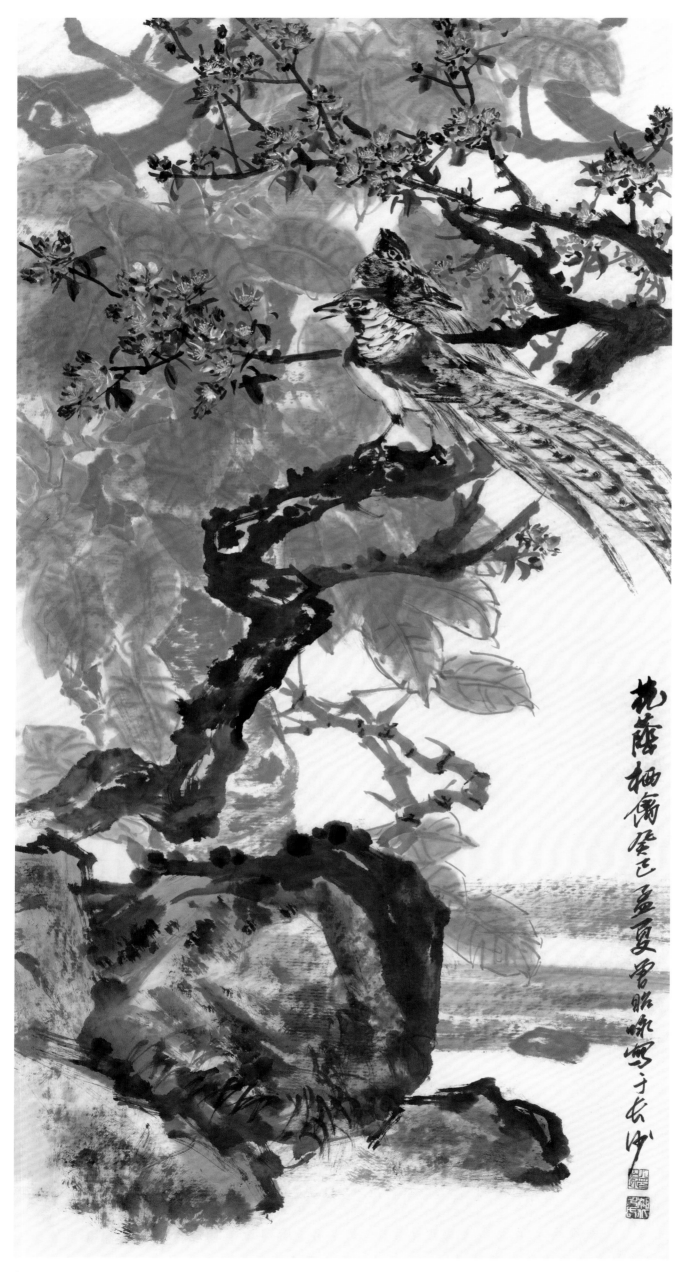

花荫栖禽

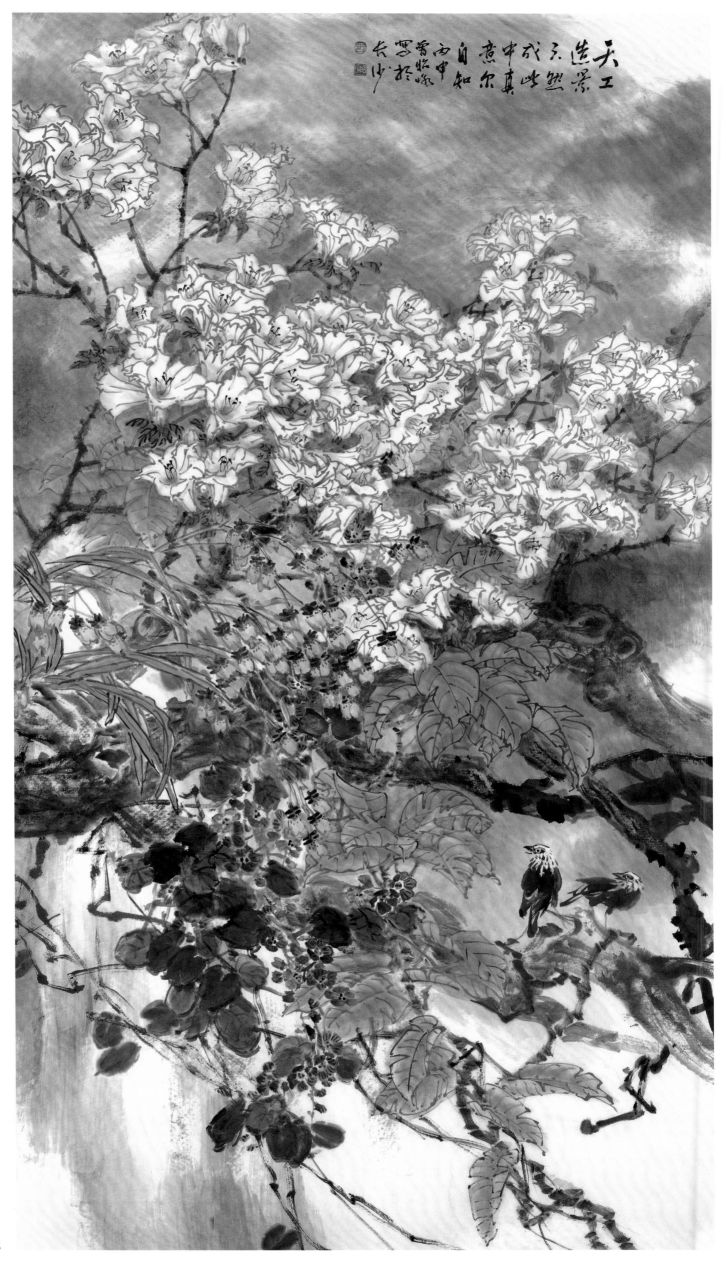

天工造景此然
真尔知自意中成
长沙写于紫□丙申

版纳春色

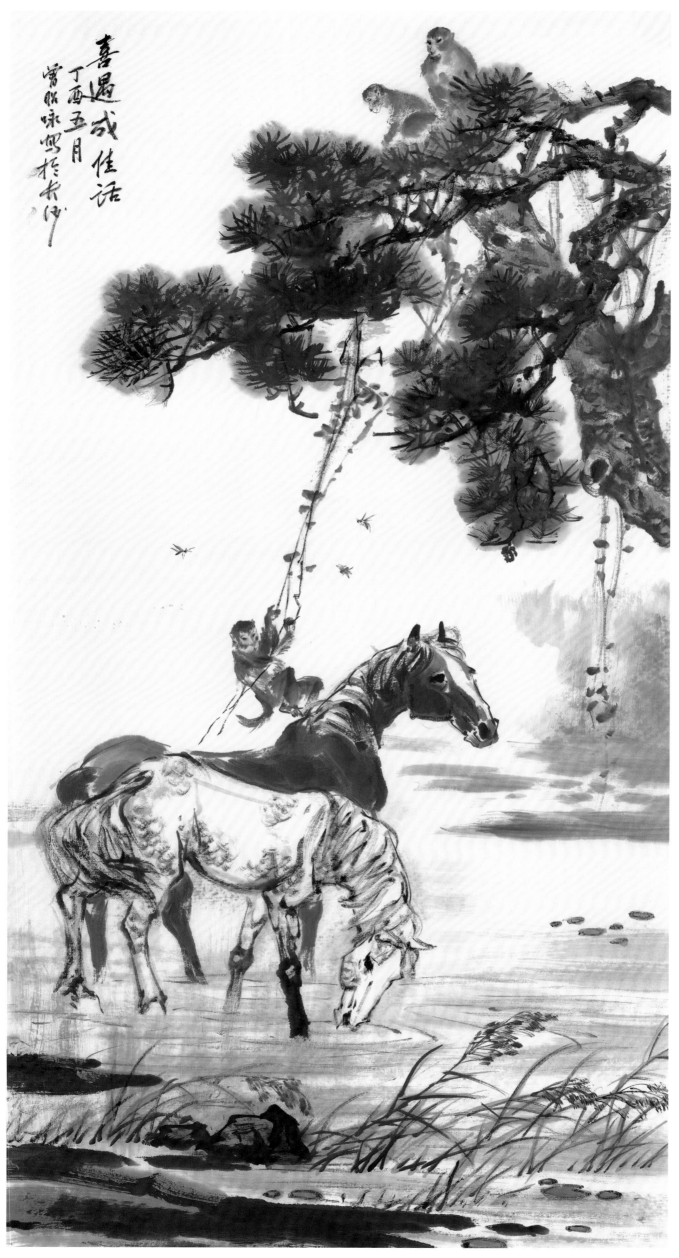

喜遇成佳话

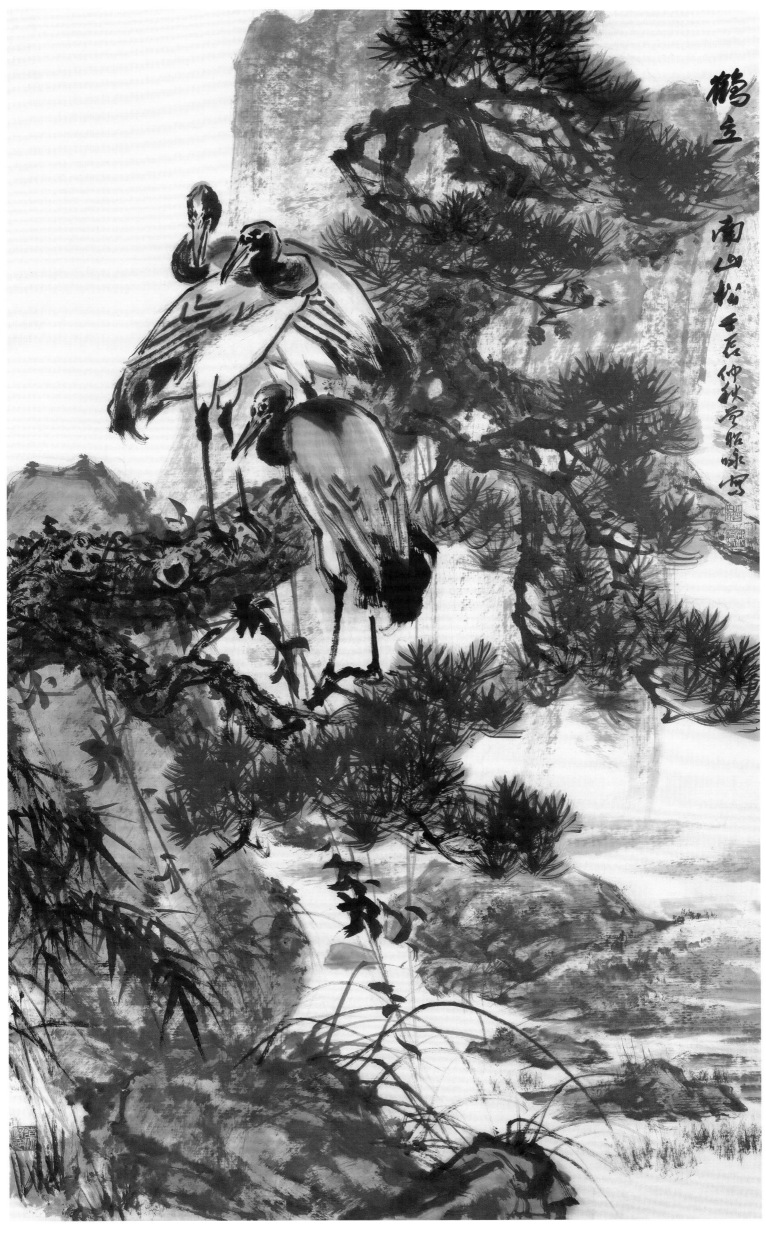

鹤立南山松

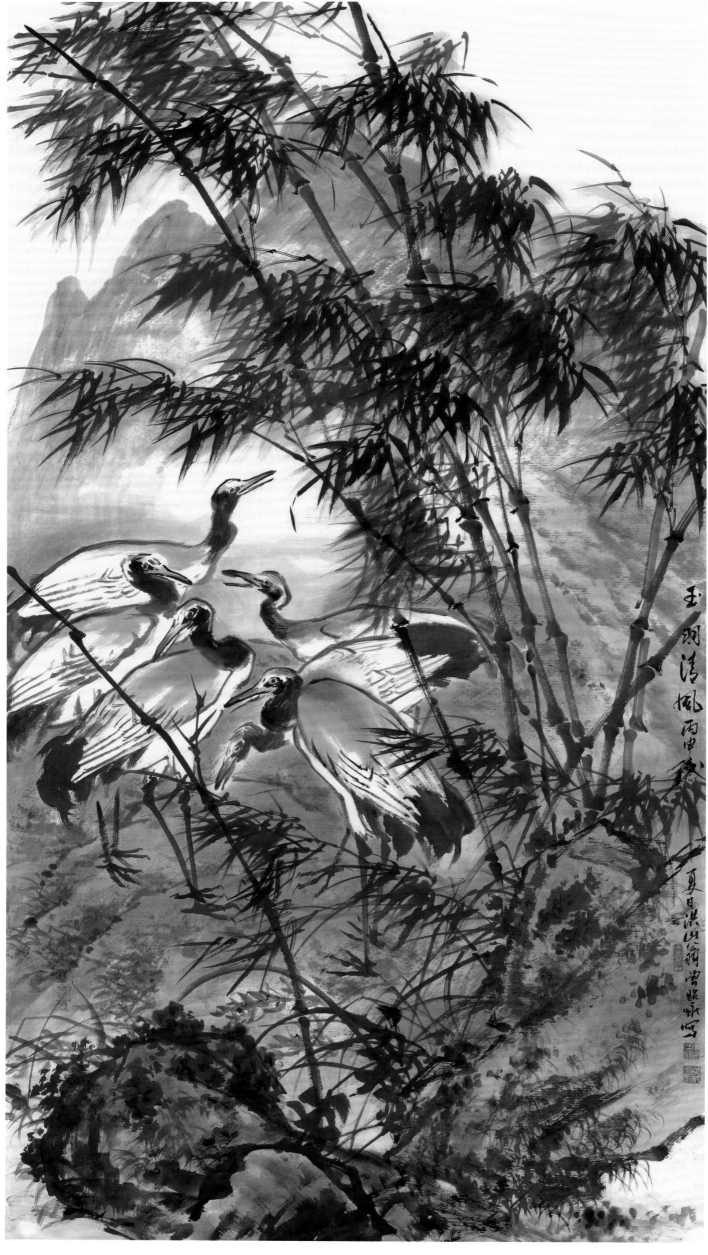

玉羽清风

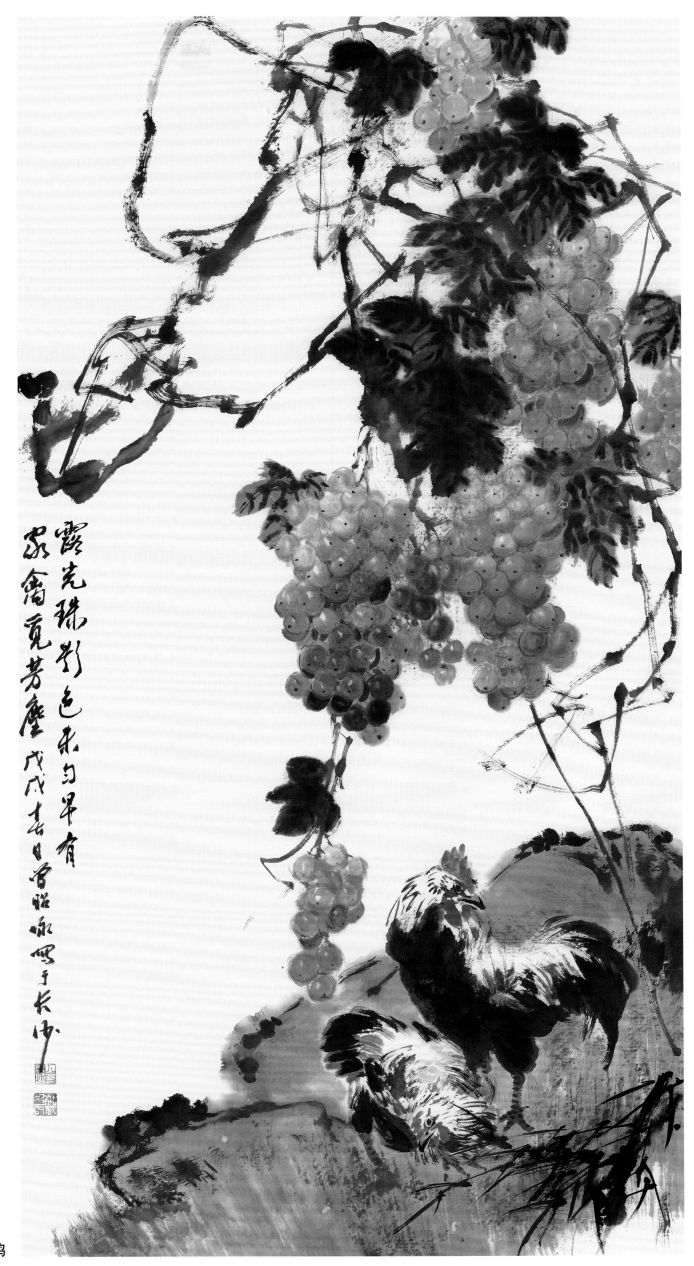

露光瑞彩色未匀，
家禽竟觅芳尘

露光瑞彩色未匀早有
家禽竟觅芳尘 戊戌春日曾昭咏写于长沙

葡萄双鸡

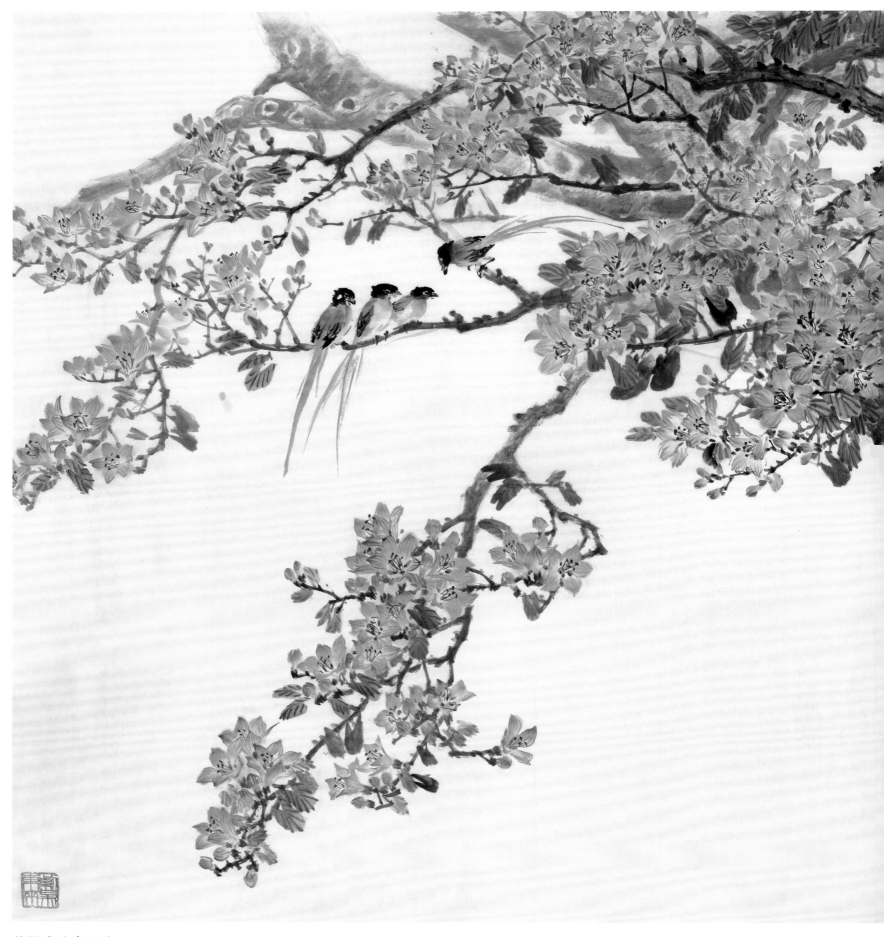

紫荆盛放春更浓

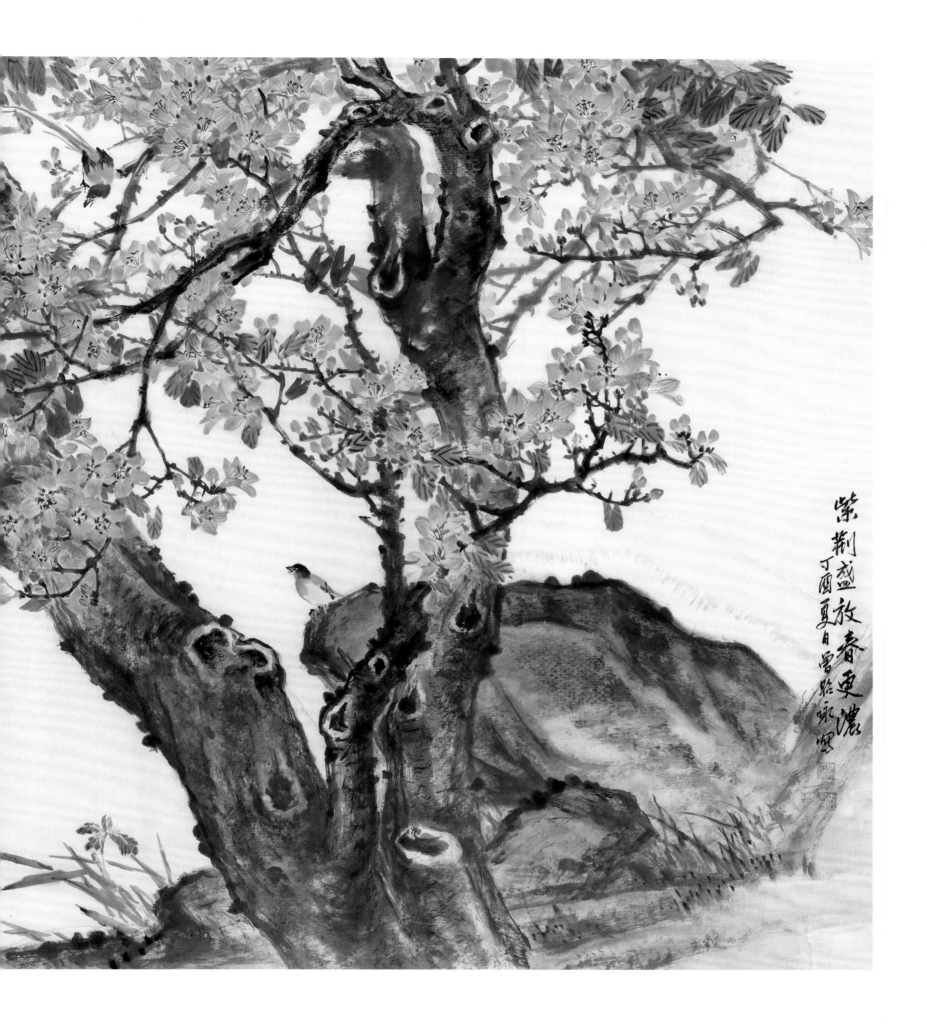

紫荊盛放春更濃
丁酉夏日曾鈴咏畫

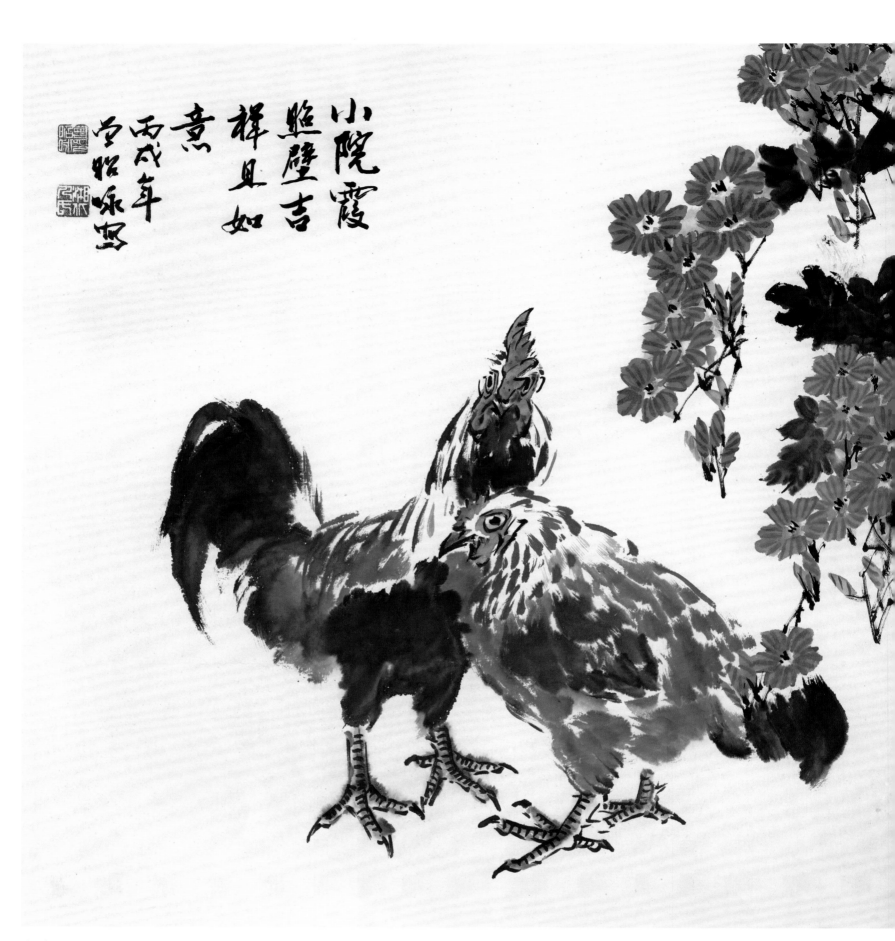

小院霞
照壁吉
祥且如
意
丙戌年
守昭水写

吉祥小院

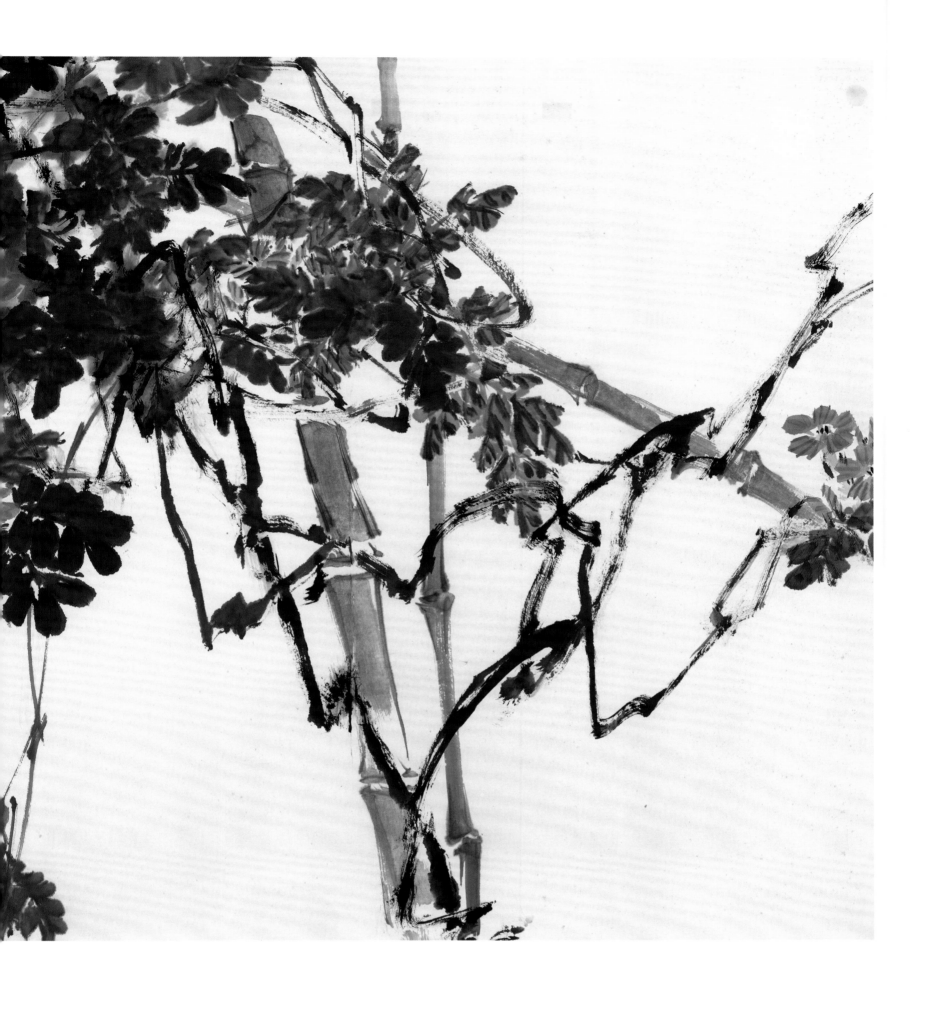

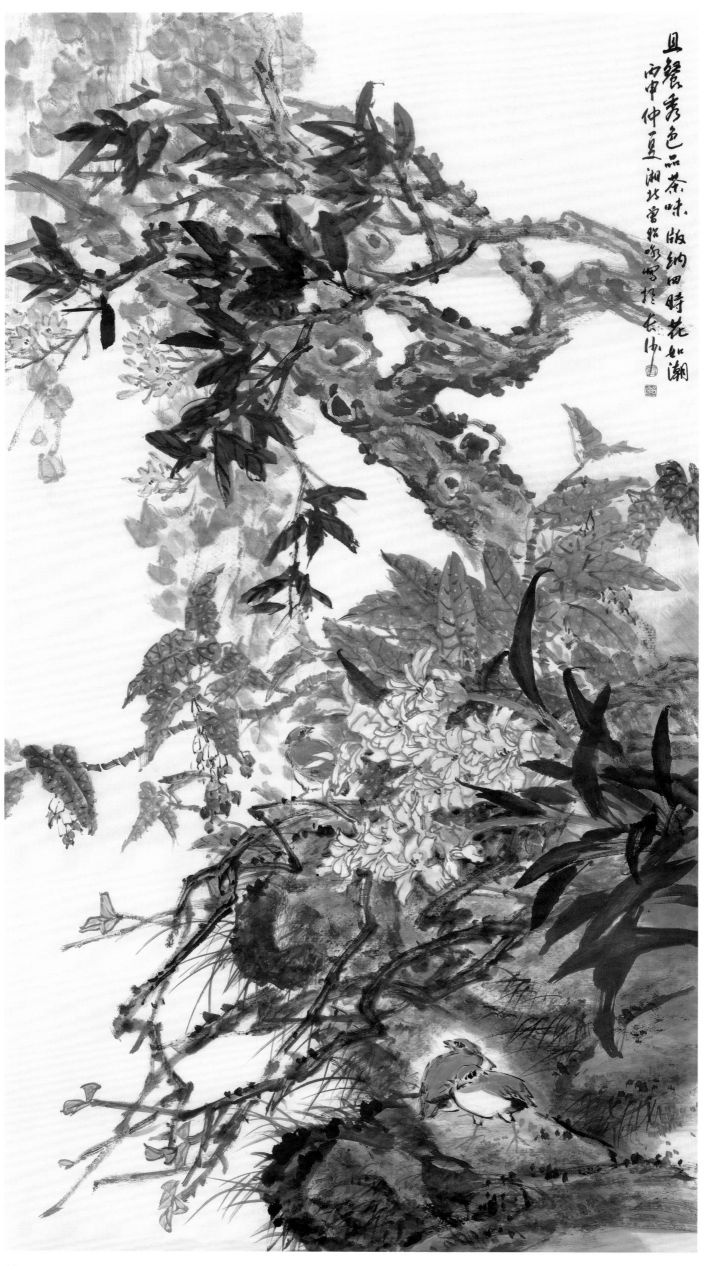

且罄秀色品茶味
版纳四时花如潮
丙申仲夏湘北曾纪□写于长沙

版纳四时花如潮

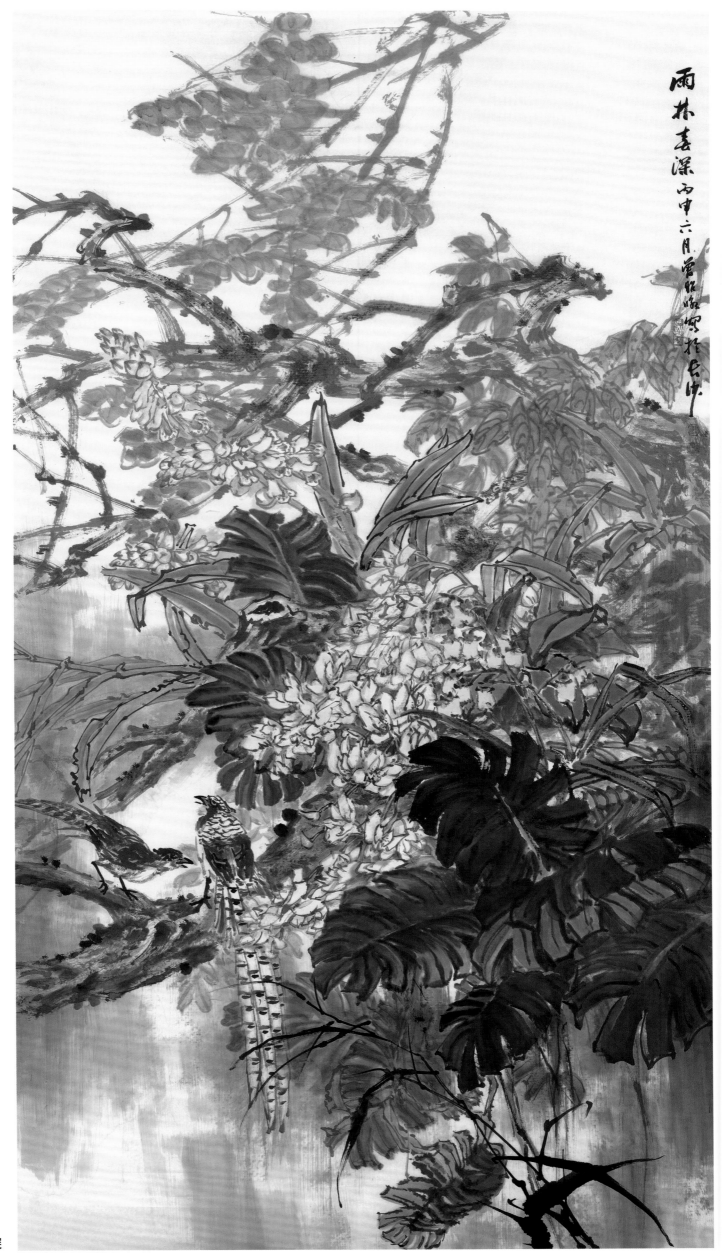

雨林春深

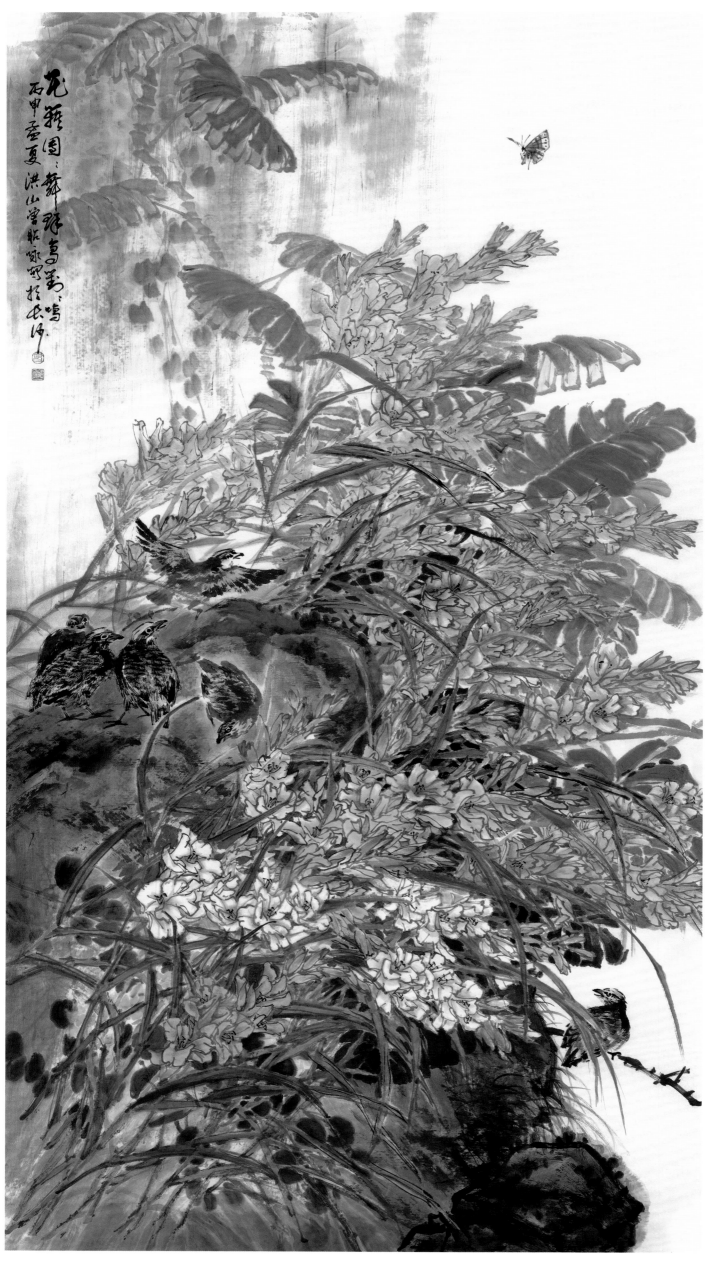

花簇团团

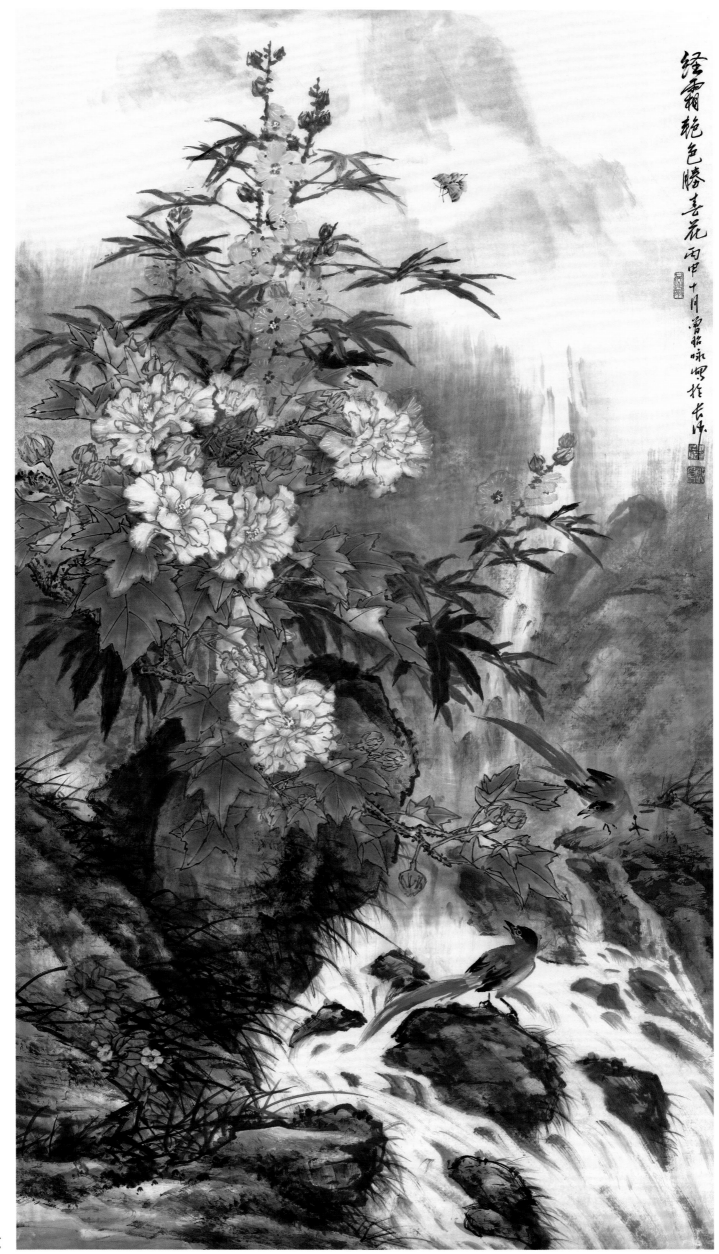

经霜艳色胜春花

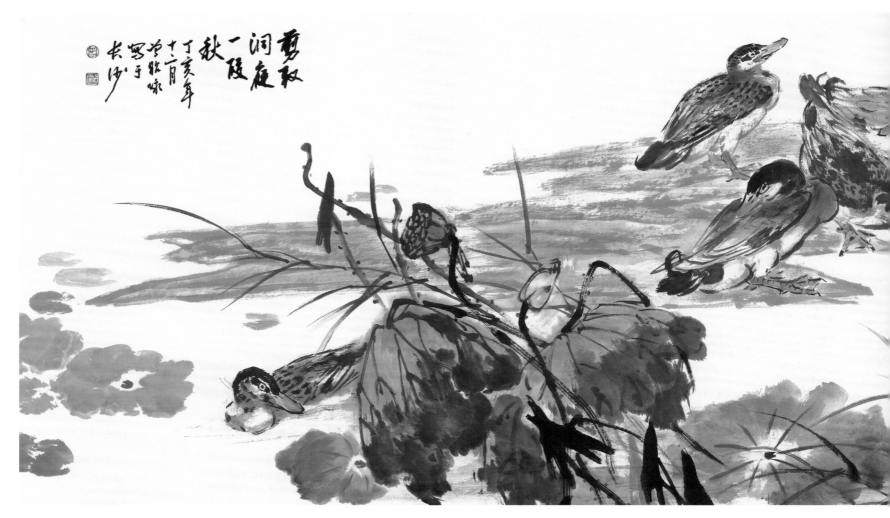

剪取洞庭一段秋

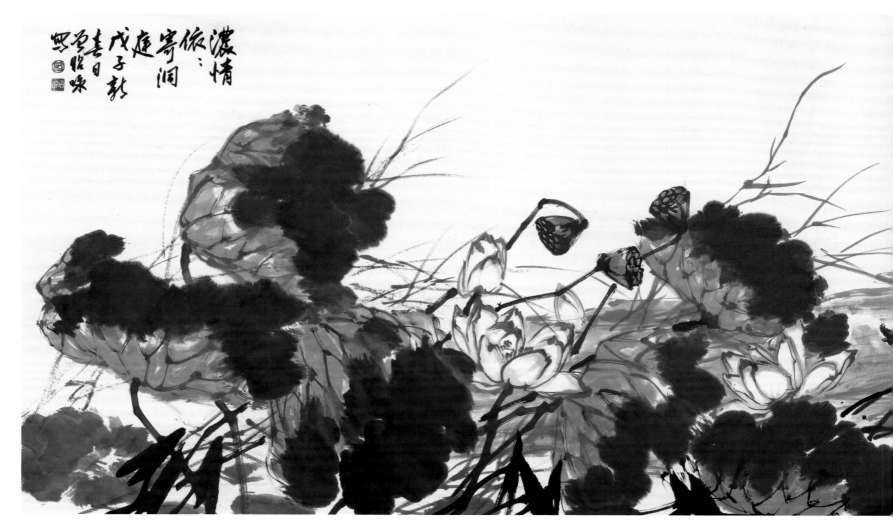

浓情依依寄洞庭

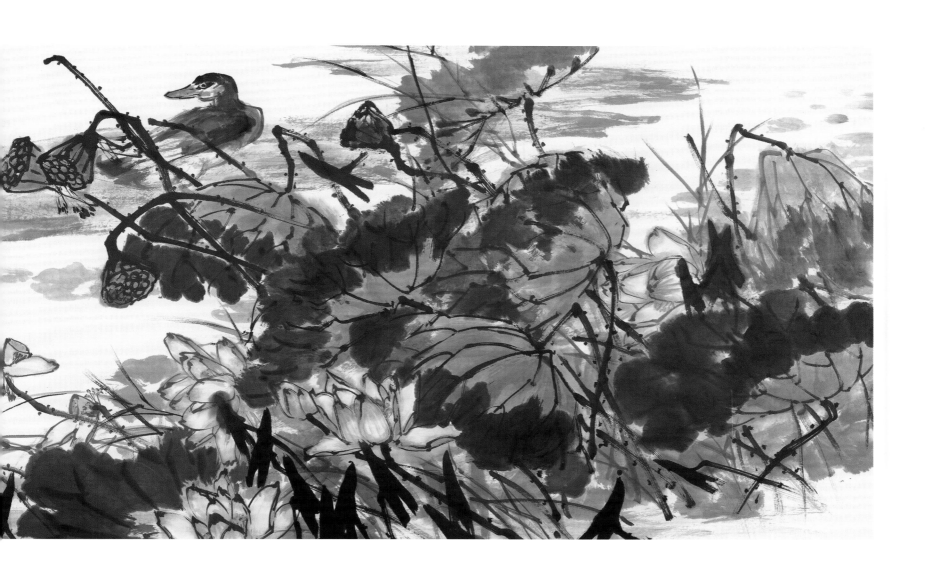

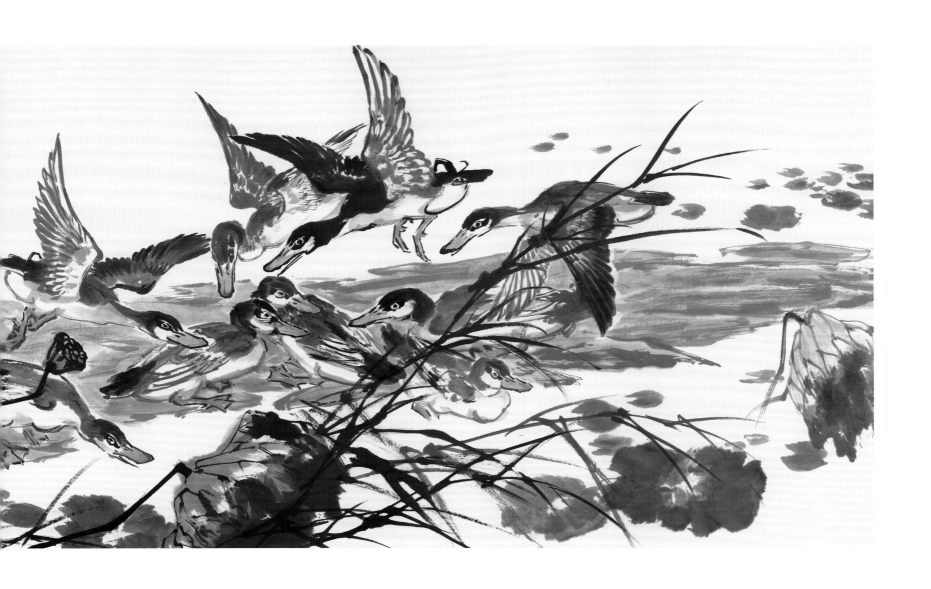

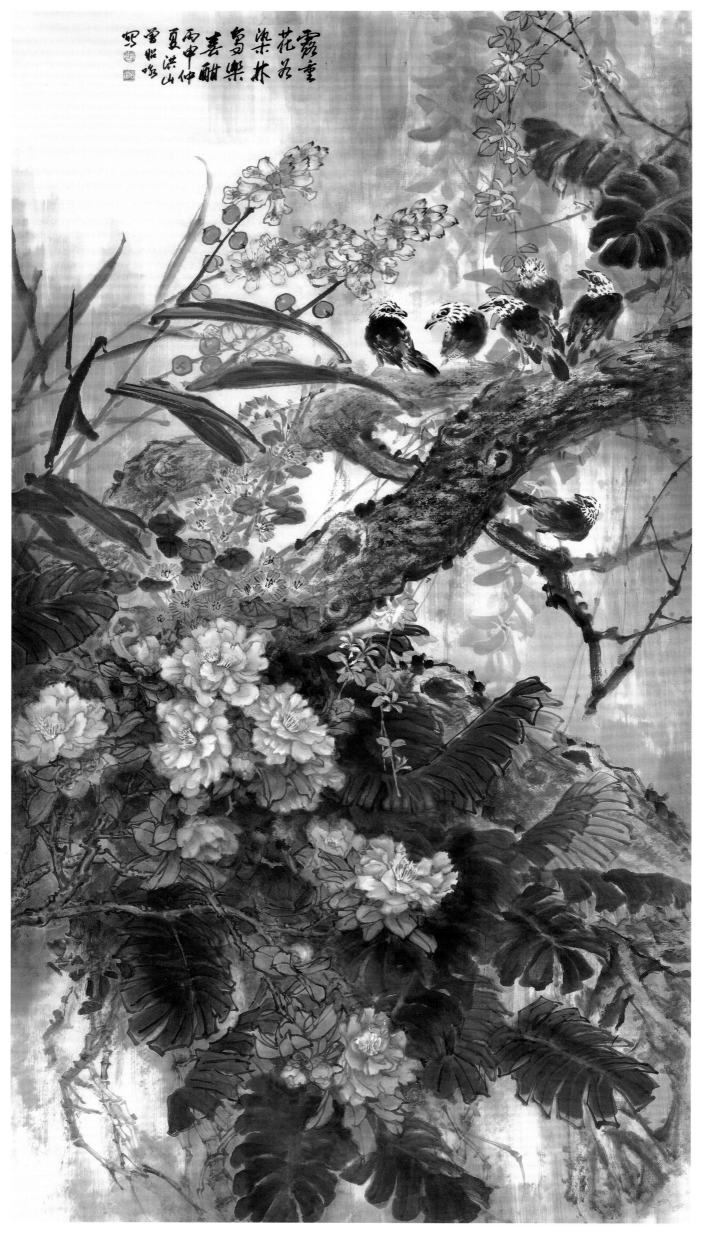

露重花如染　林鸟乐春酣

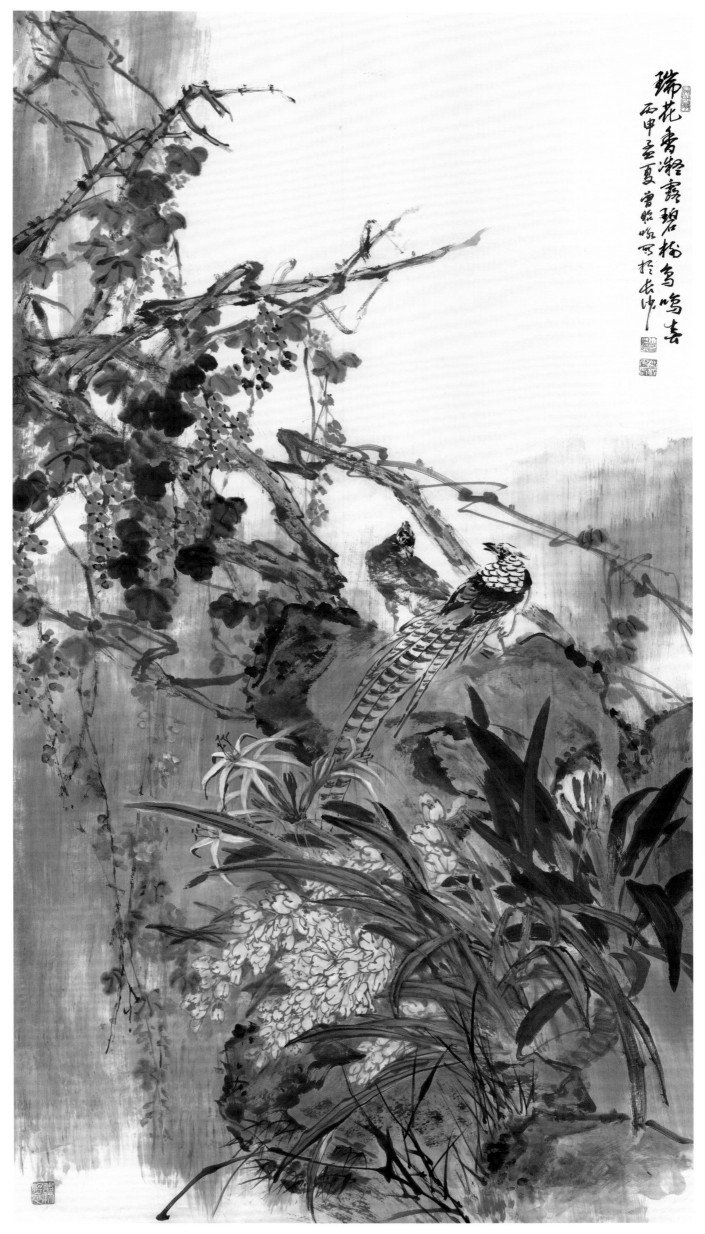

瑞花香凝露　碧树鸟鸣春

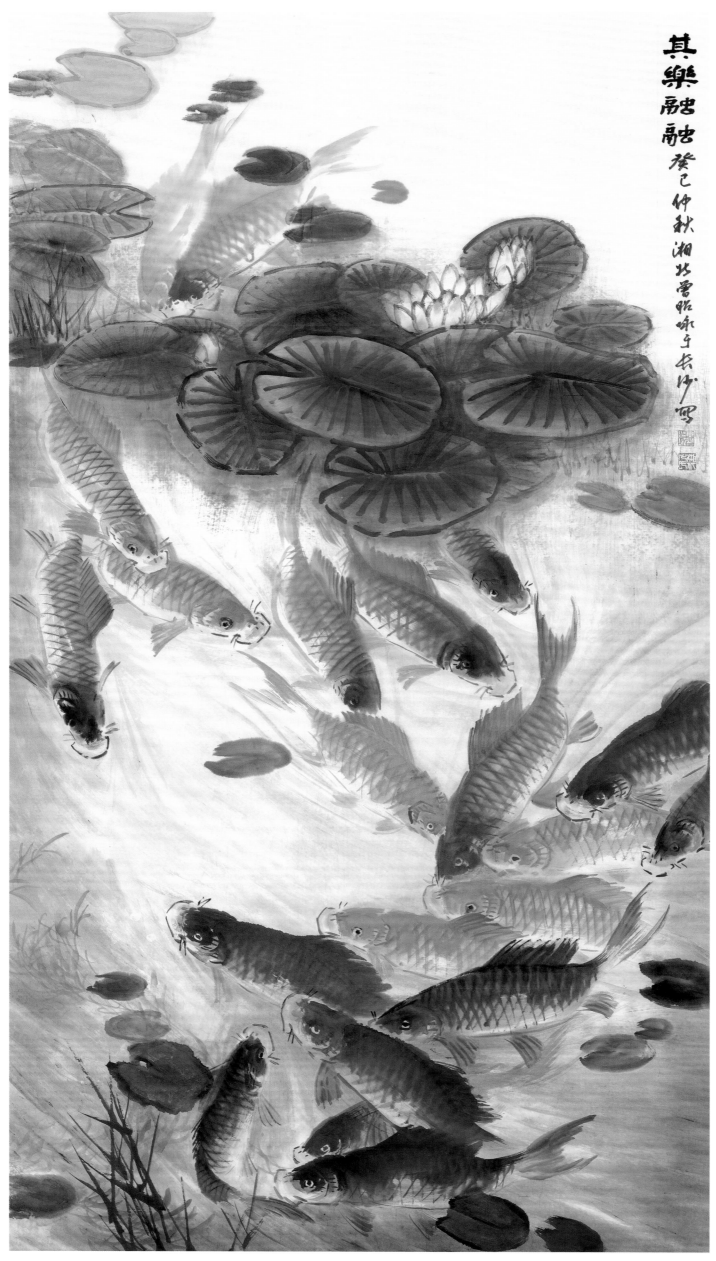

其乐融融

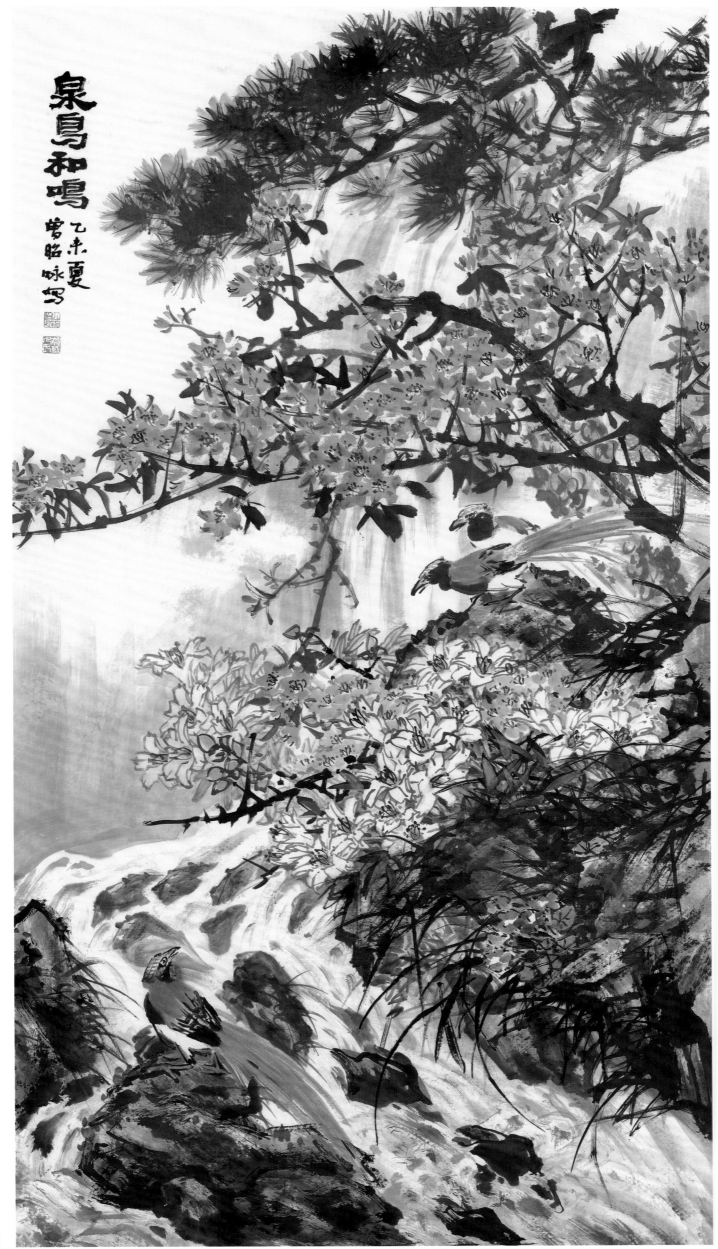

泉鸟和鸣

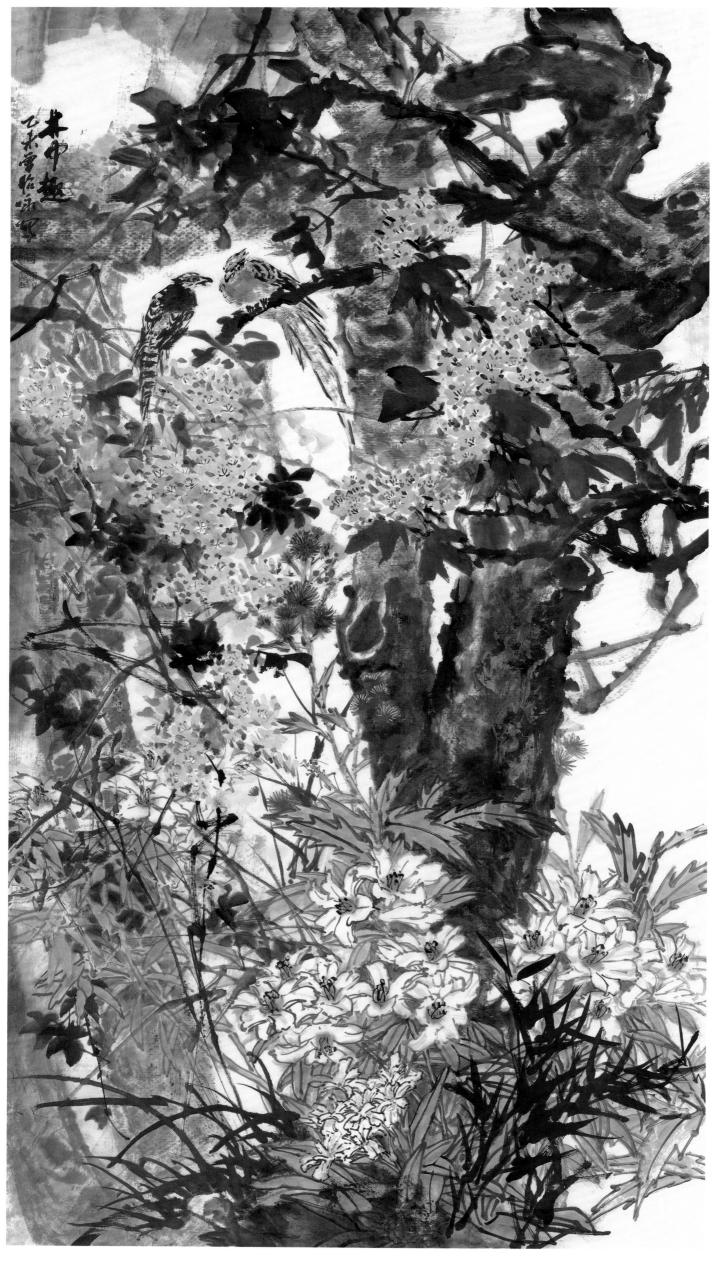

林中趣

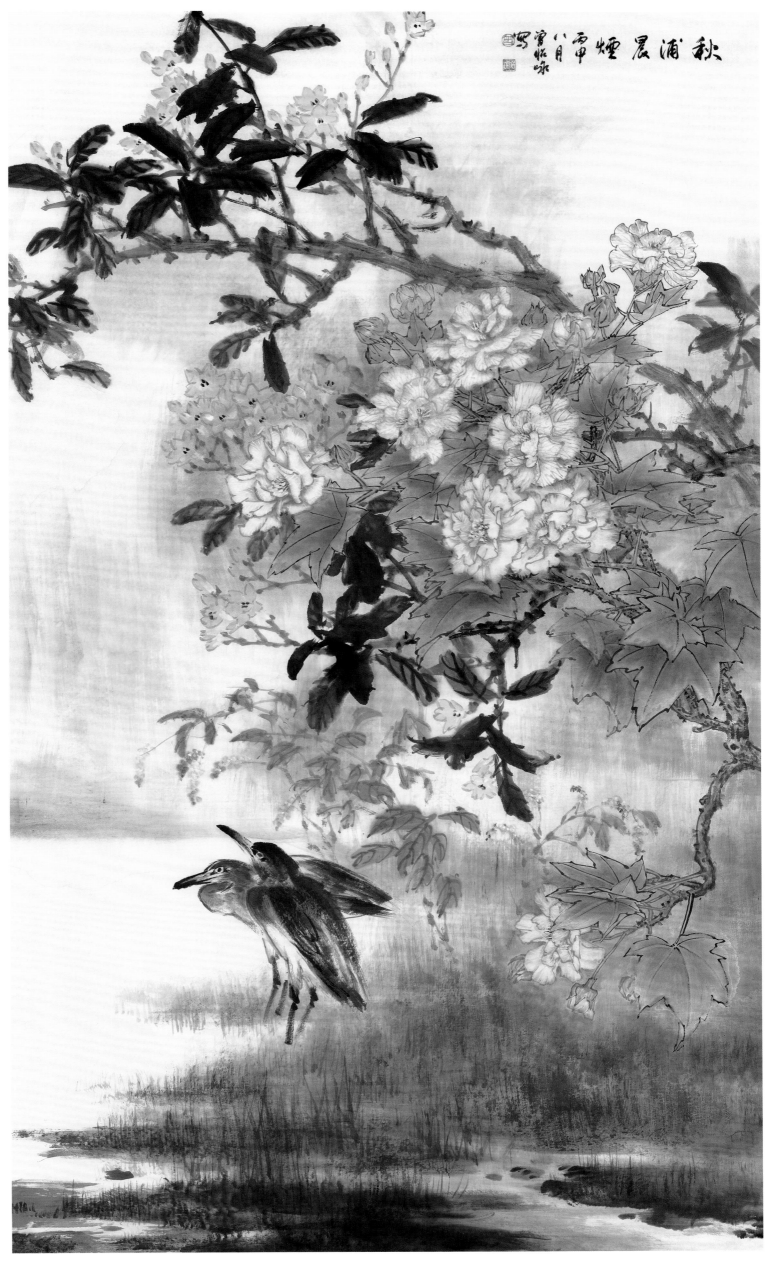

秋浦晨烟

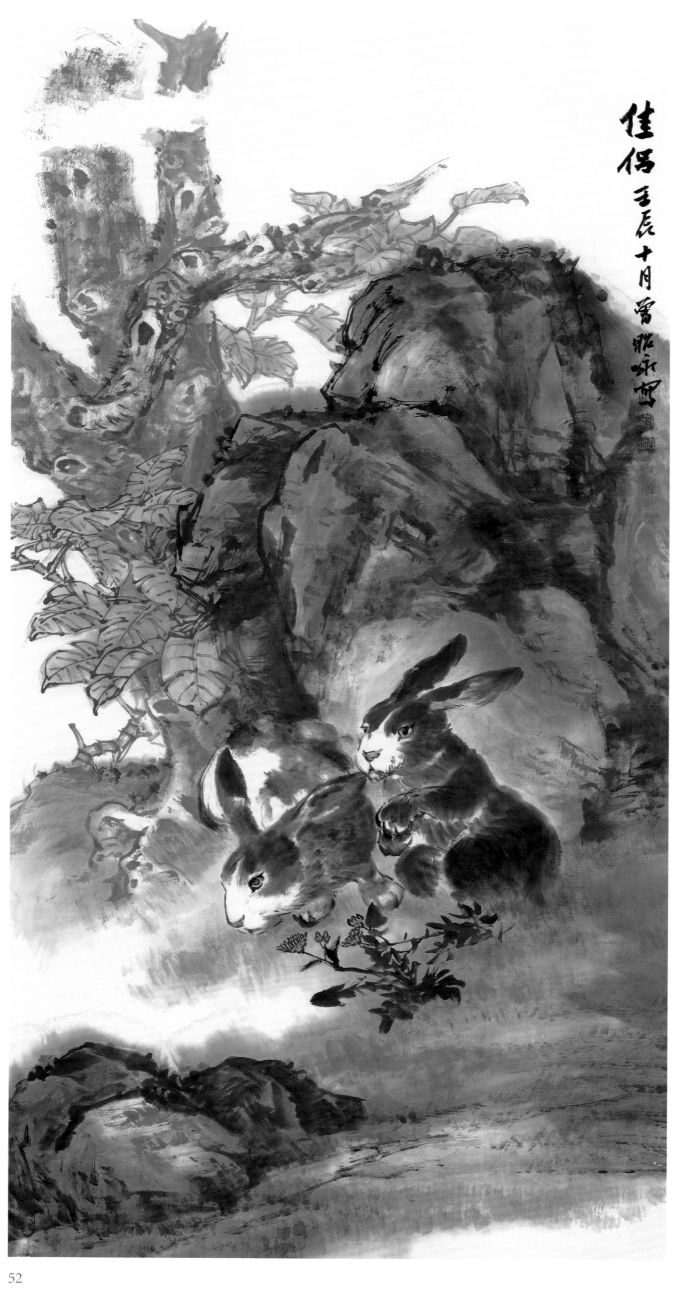

佳侶

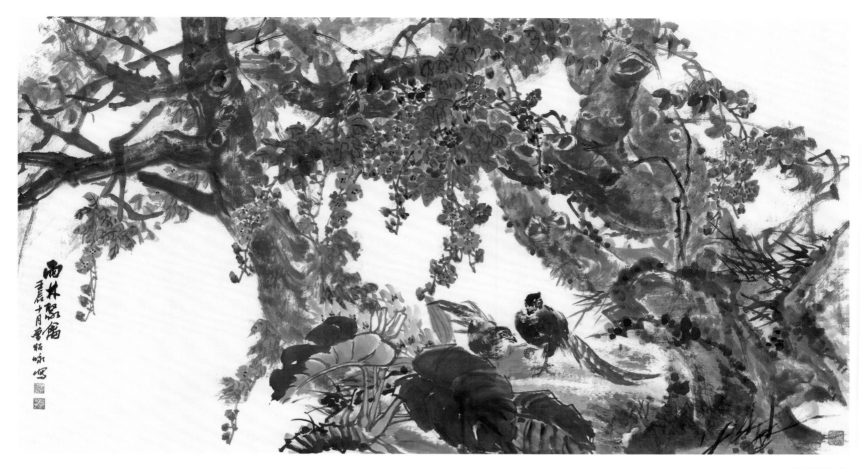

雨林聚禽

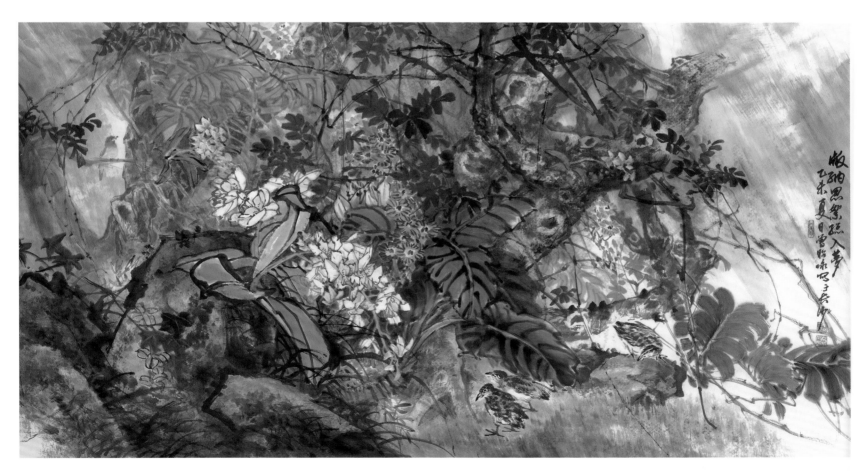

版纳思绪总入梦

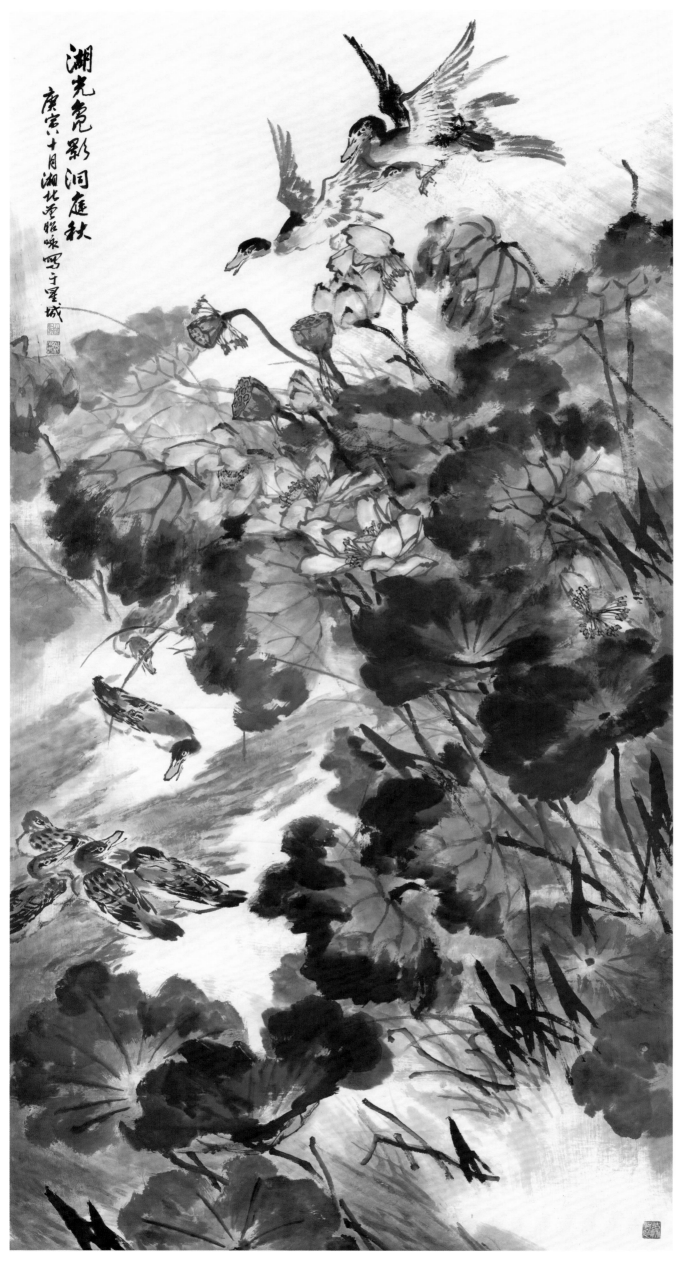

湖光兒影洞庭秋

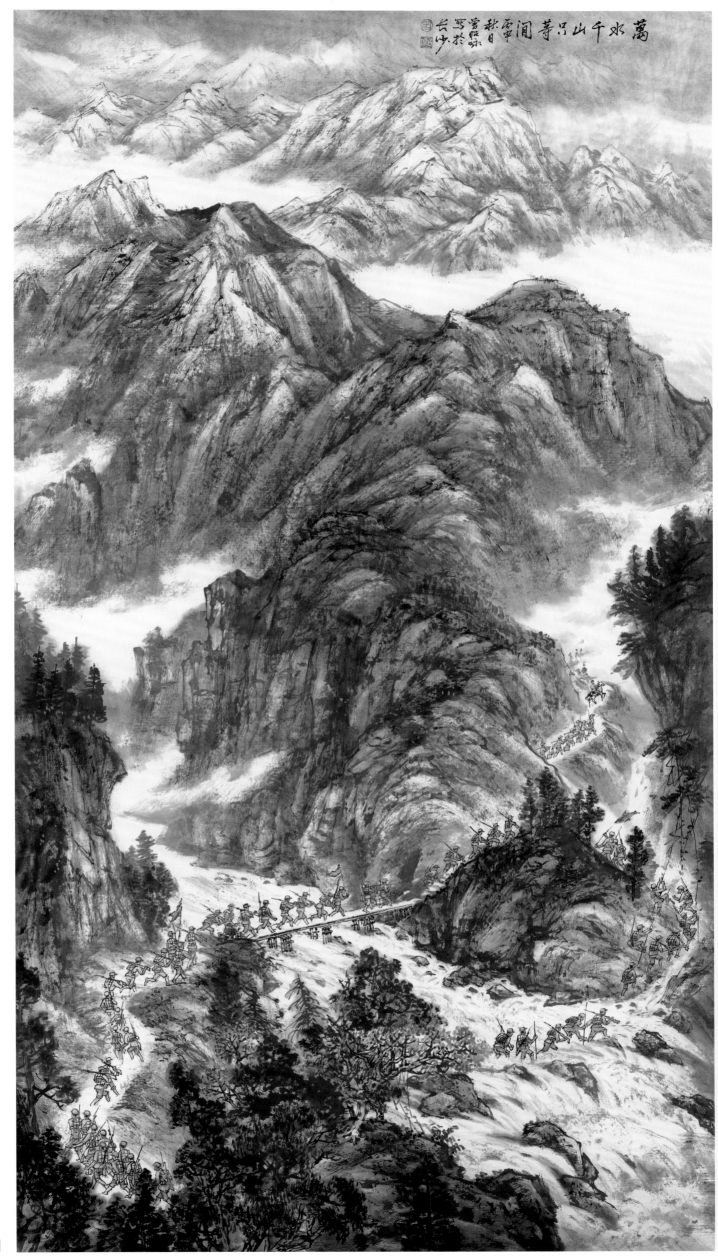

万水千山只等闲

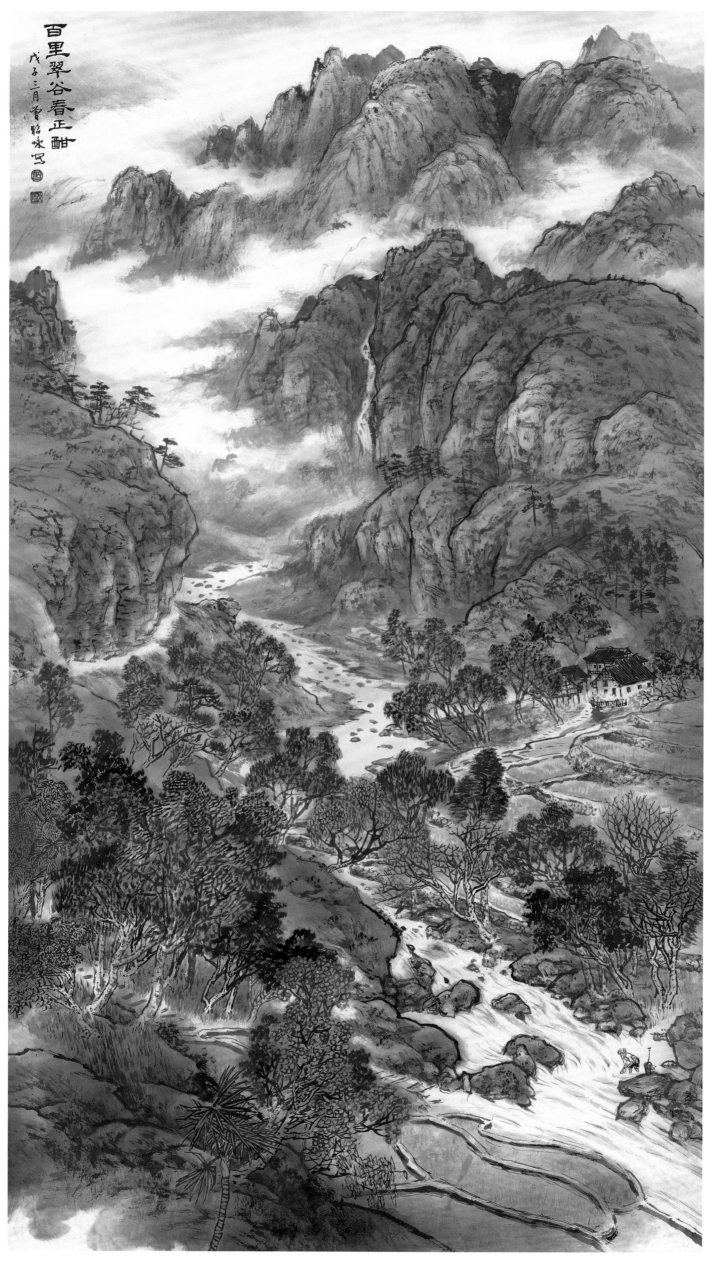

百里翠谷春正酣

百里翠谷春正酣

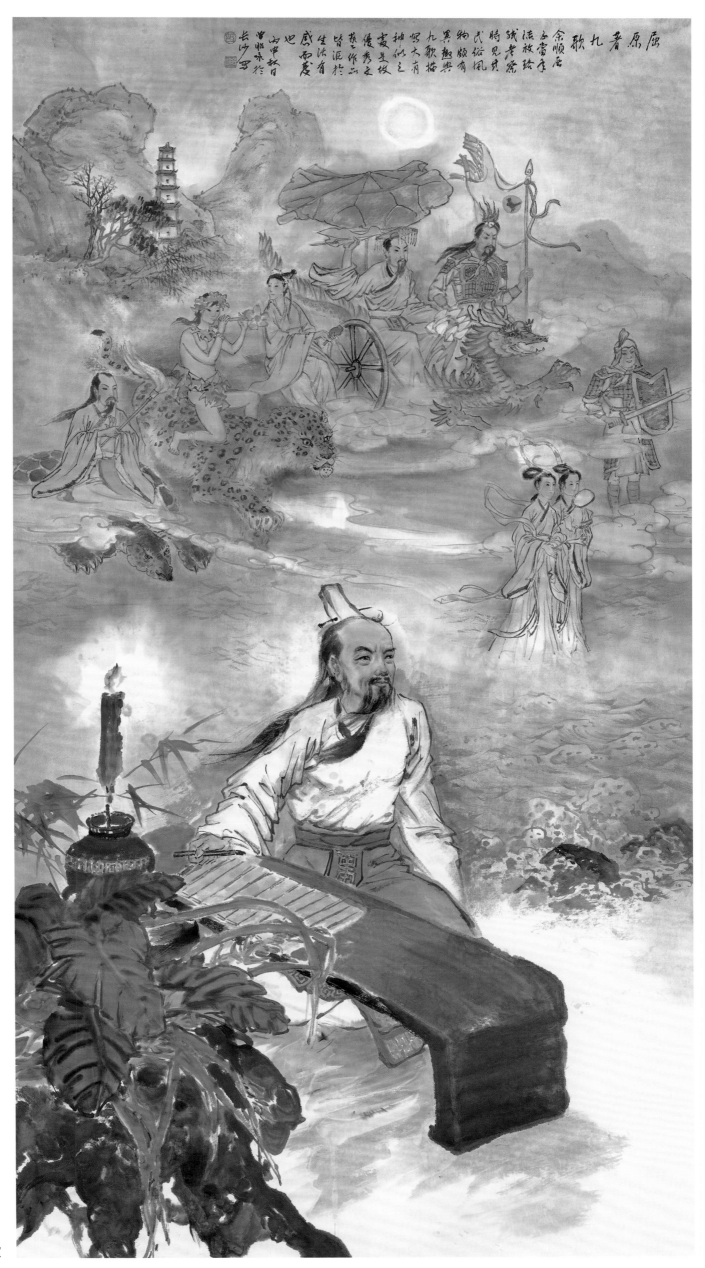

屈原著九歌

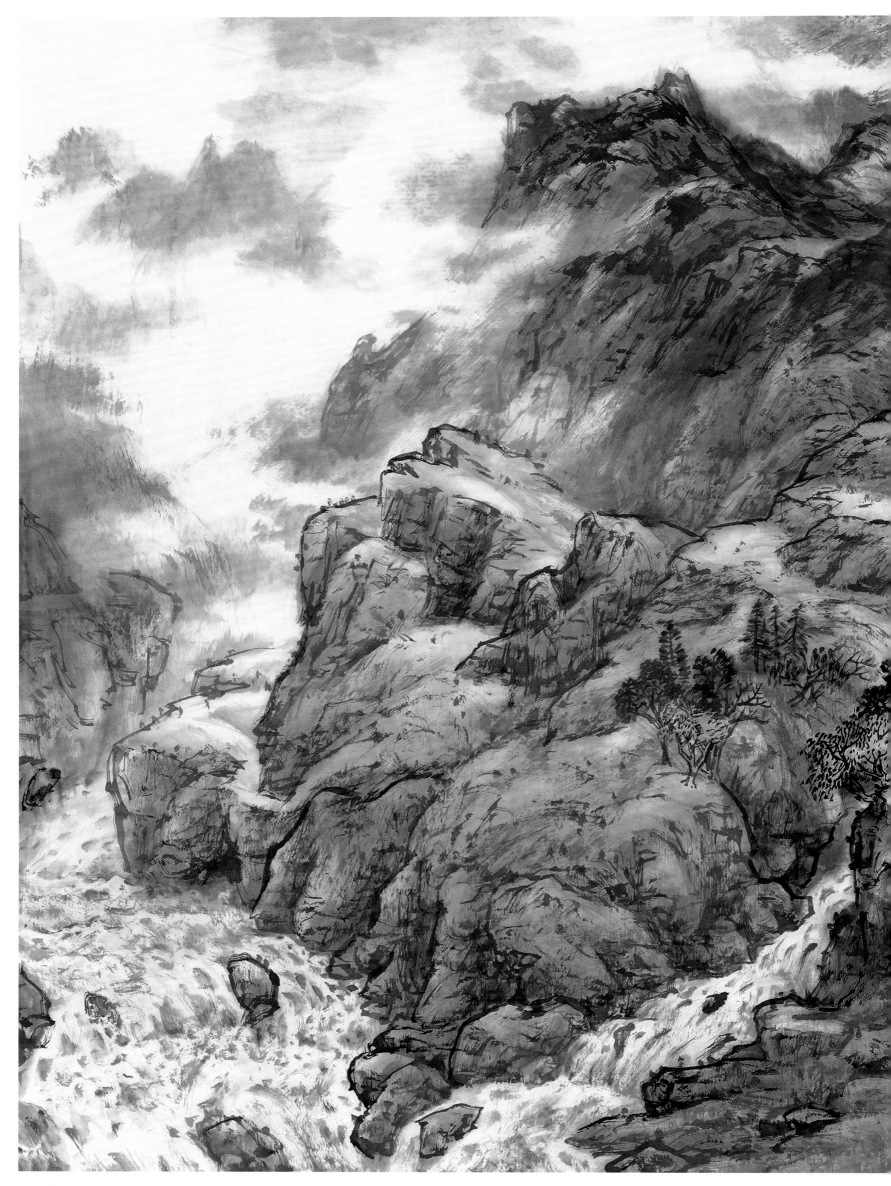

山水空流山自闲

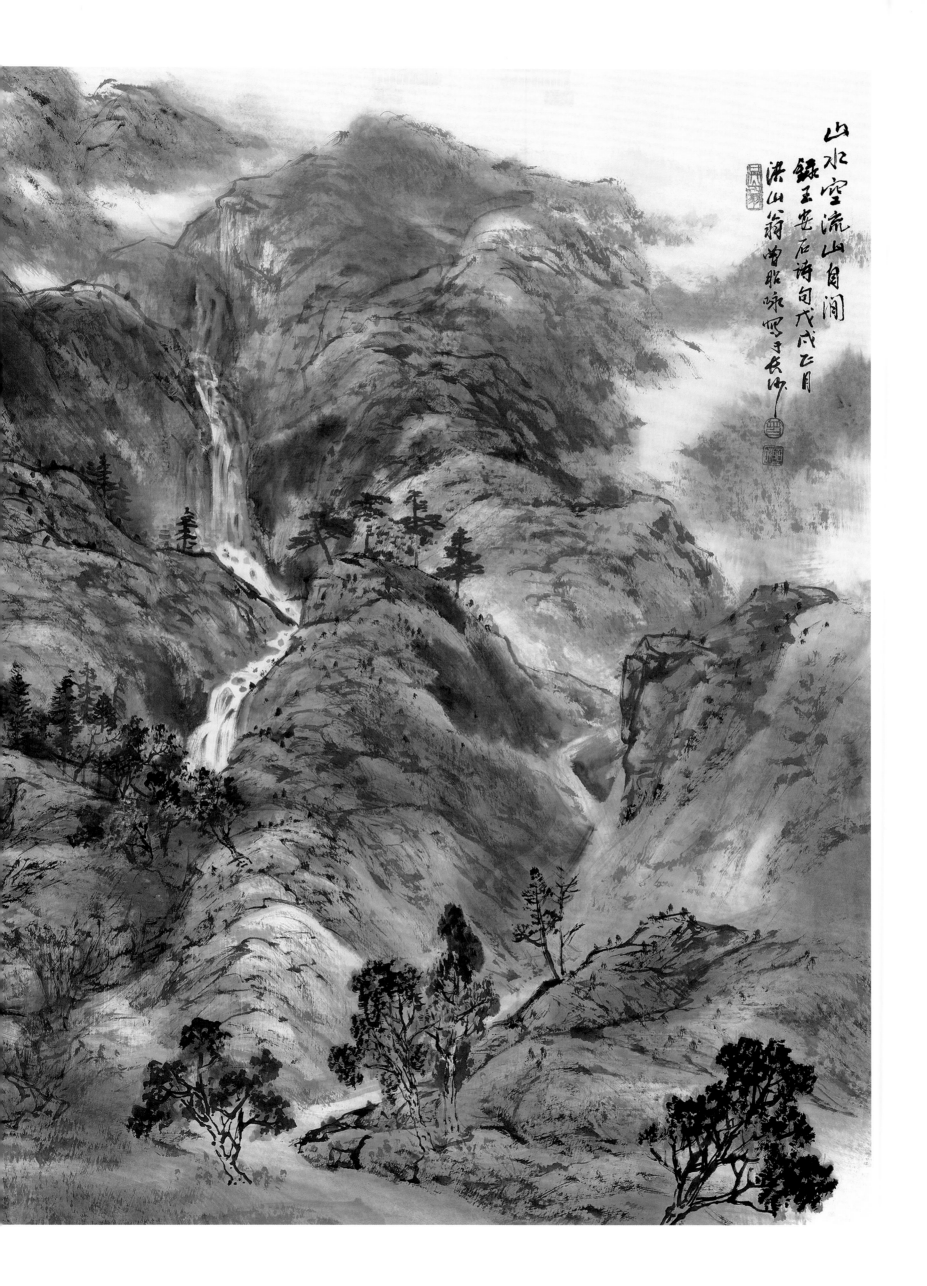

山水空流山自閒
錄王安石詩句戊戌乙月
洪山翁曾昭咏圖于長沙

59

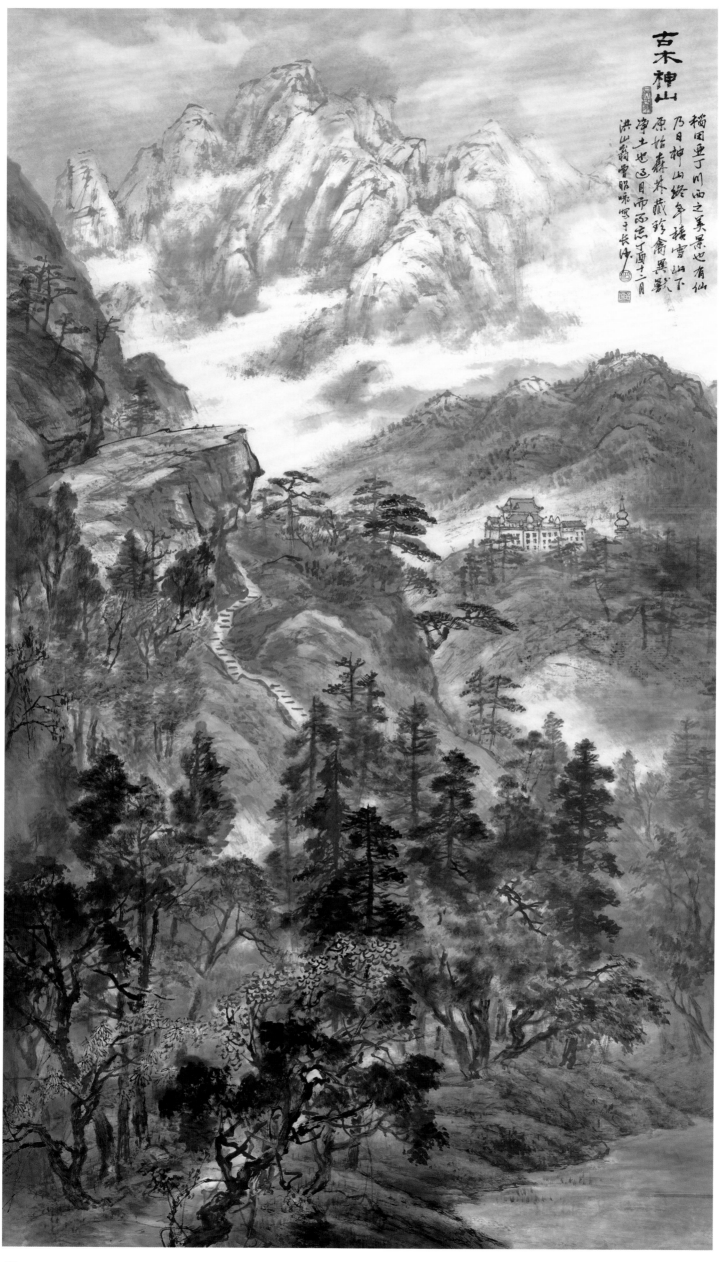

古木神山

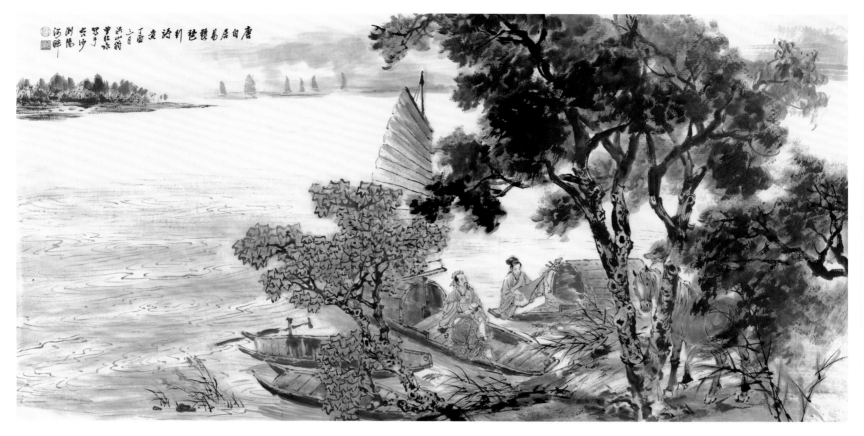

琵琶行

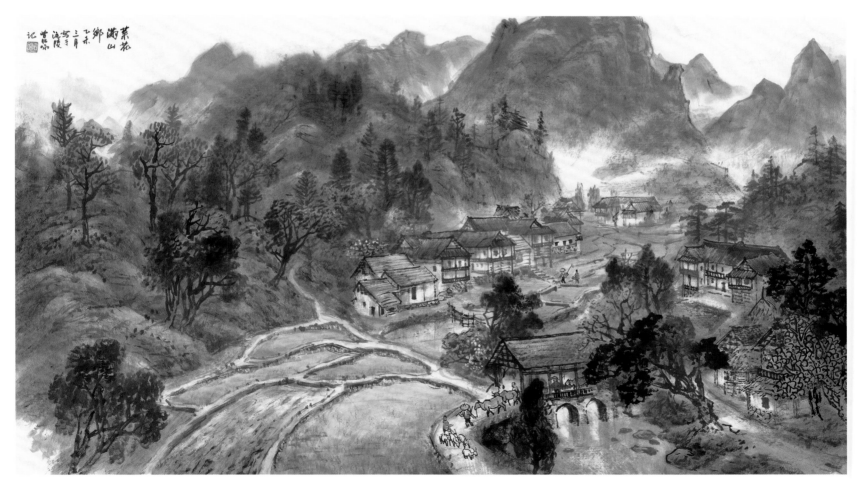

菜花满山乡

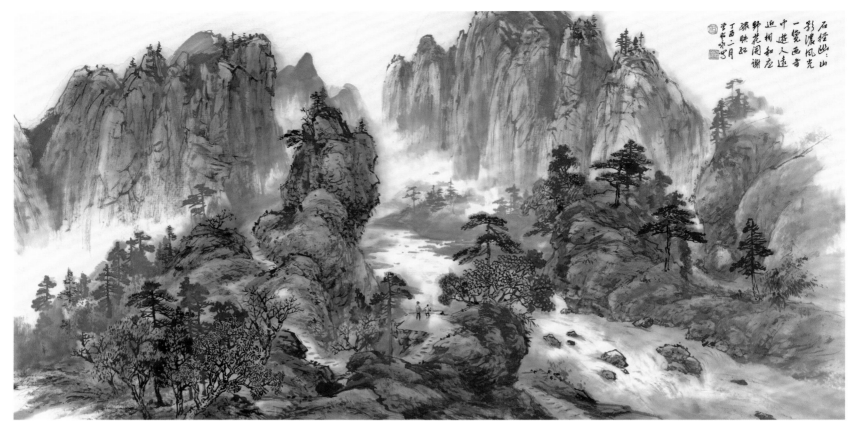

石径幽幽山影浓

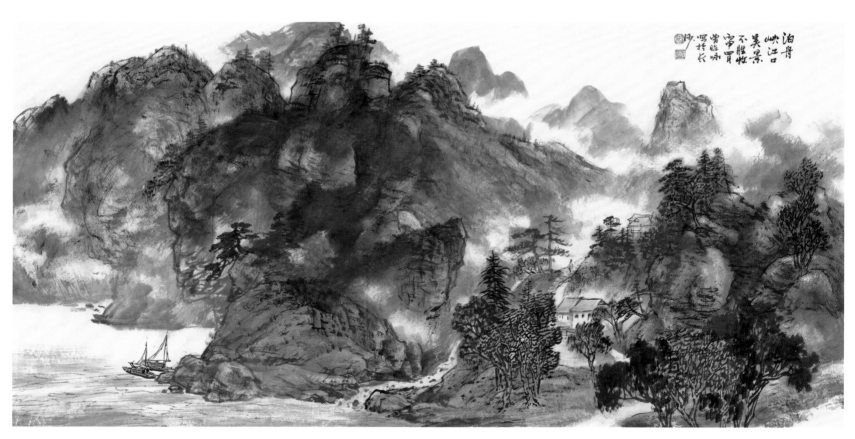

泊舟峡江口

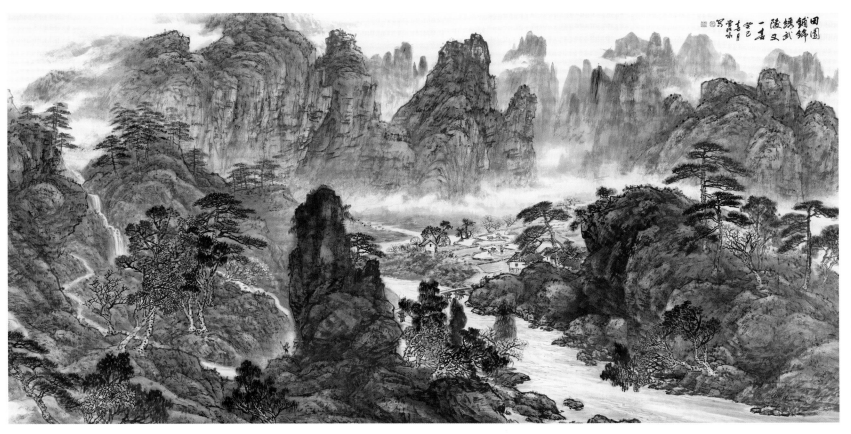

武陵又一春

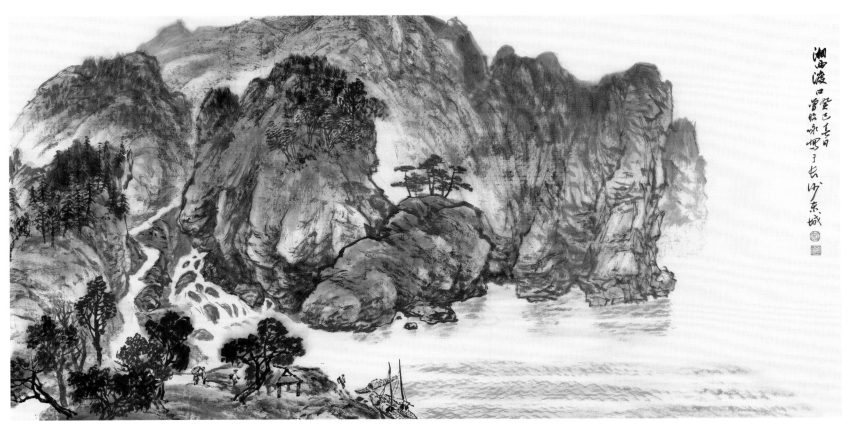

湘西渡口

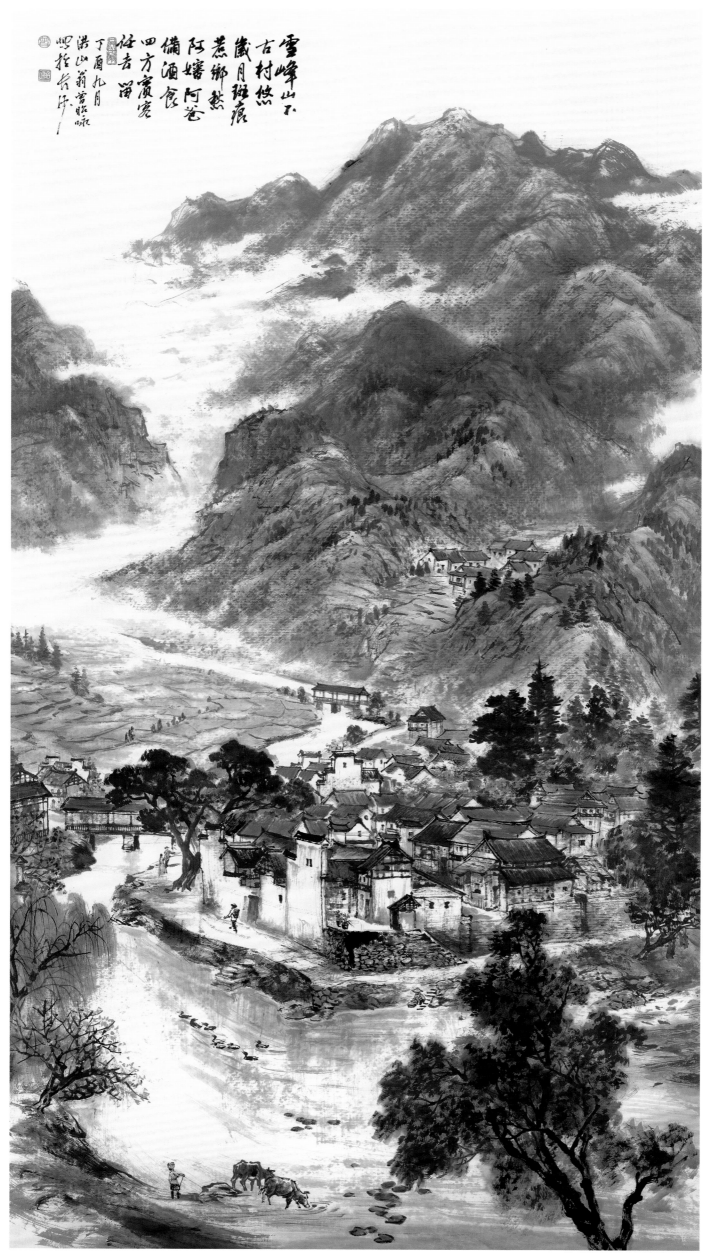

雪峰山下
古村然
岁月斑痕
慈乡然
阿嫜阿爸
备酒食
四方宾客
任吉留
丁酉九月
洪山葡当昭咏
呵拾告升

雪峰古村

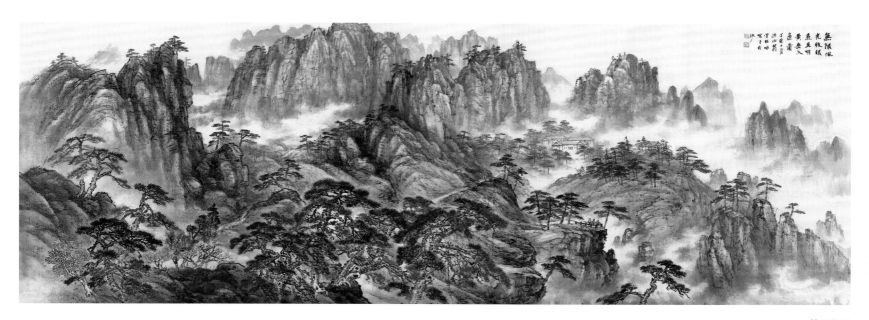

黄岳图

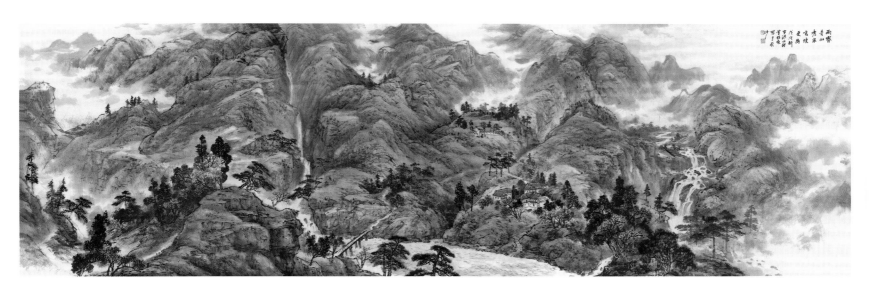

雨霁青山秀

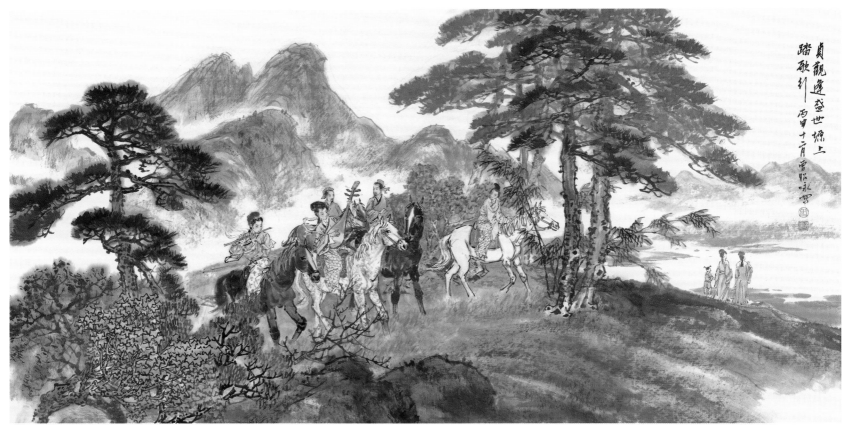

踏歌行

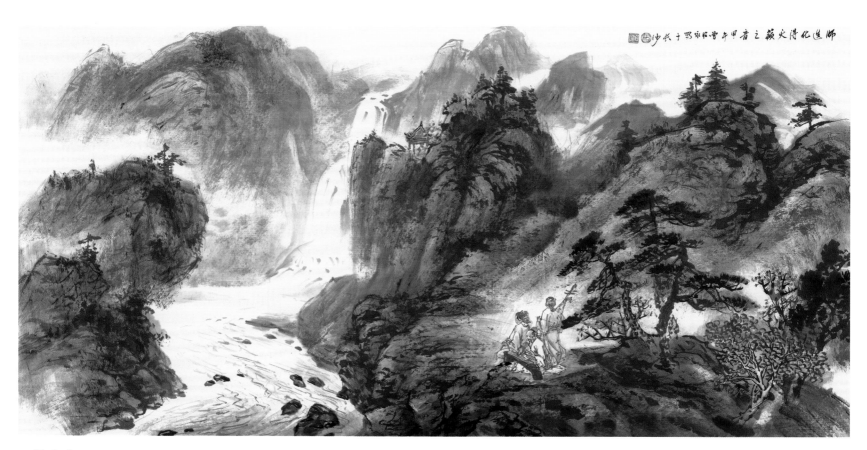

天籁之音

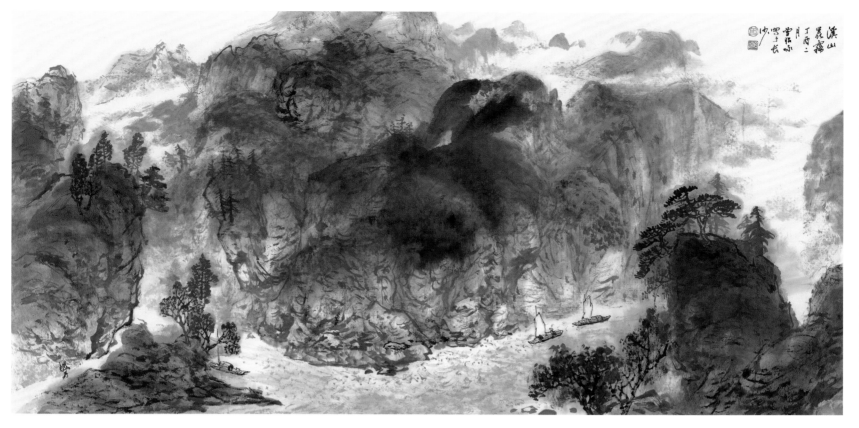

溪山晨雾

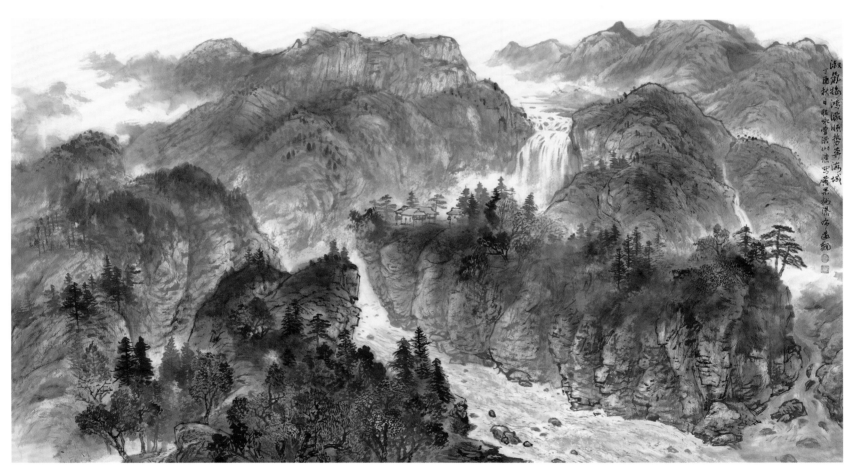

黄果飞瀑

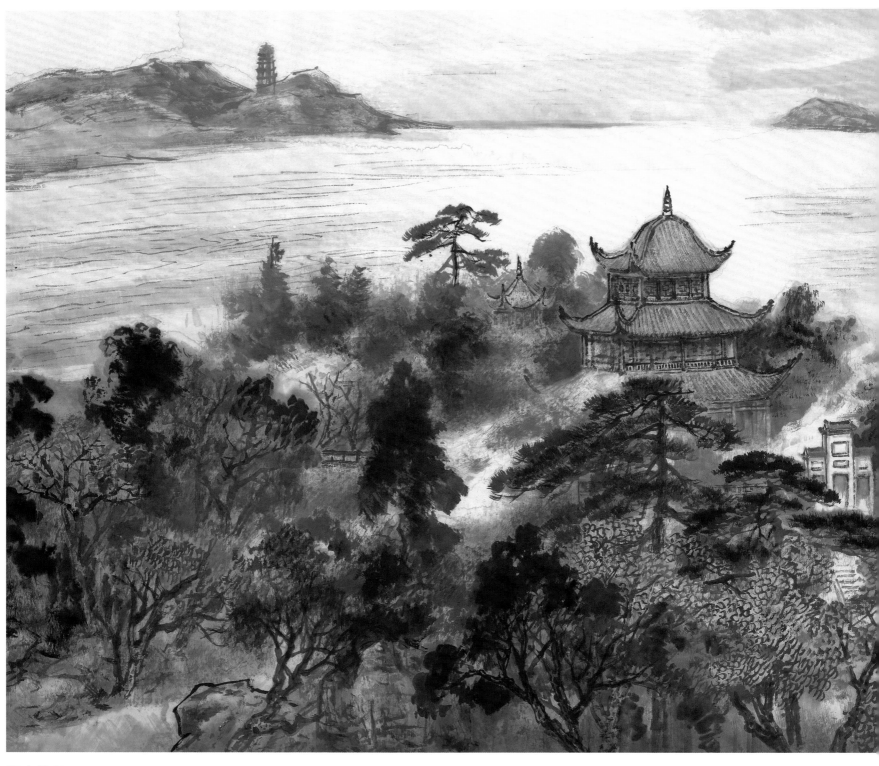

洞庭秋月

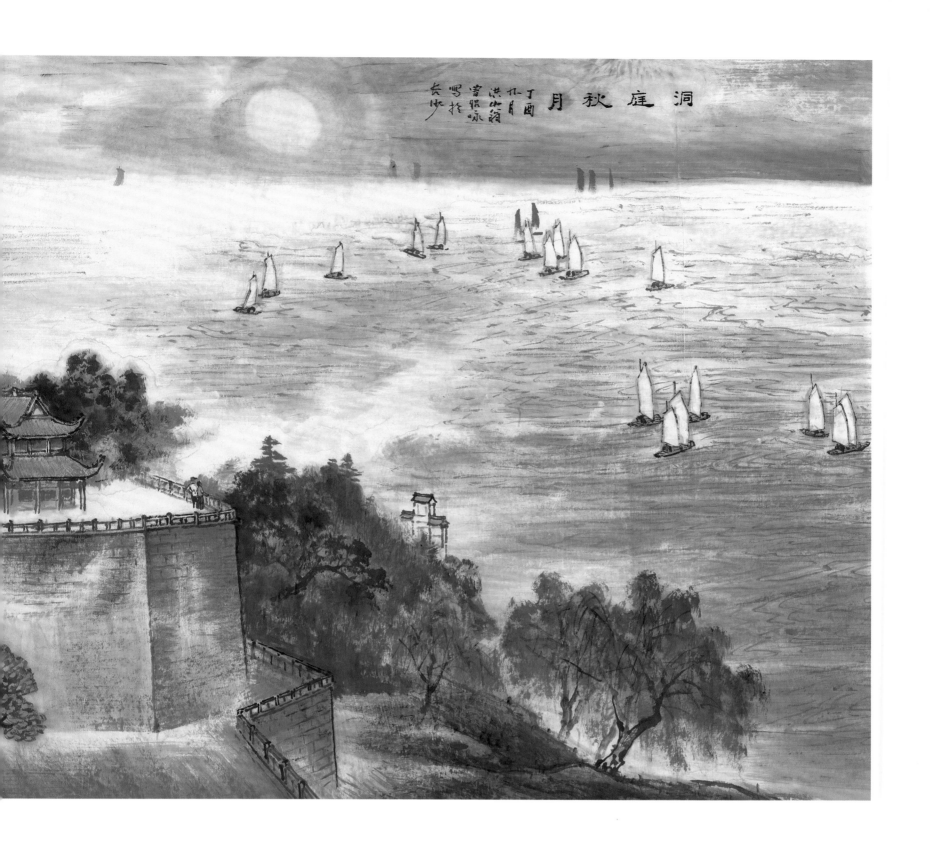

洞庭秋月

丁酉九月画洪水泊岸时写于长沙

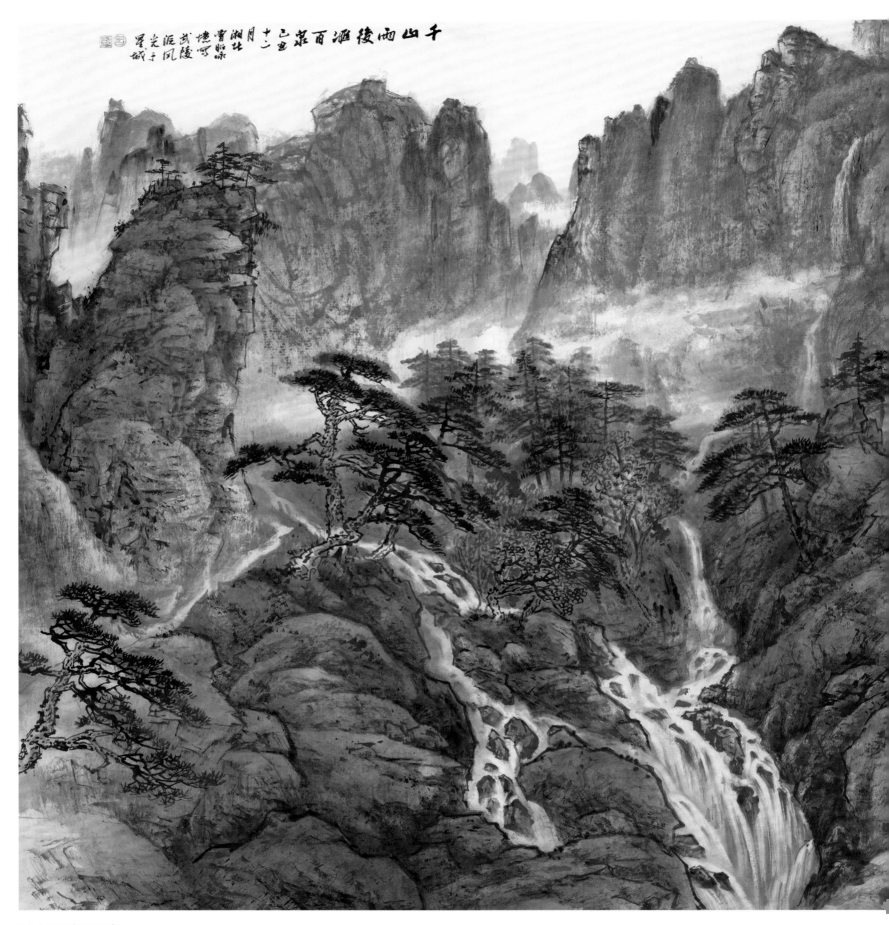

千山雨后汇百泉

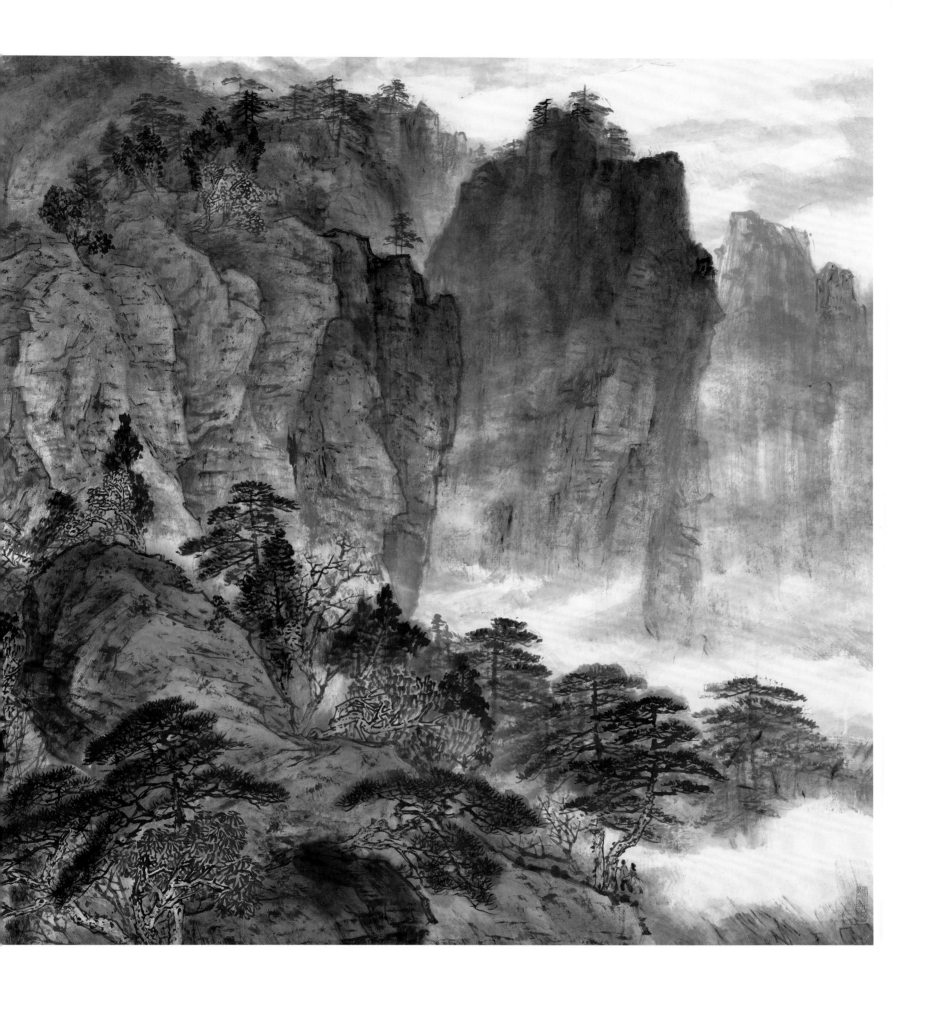

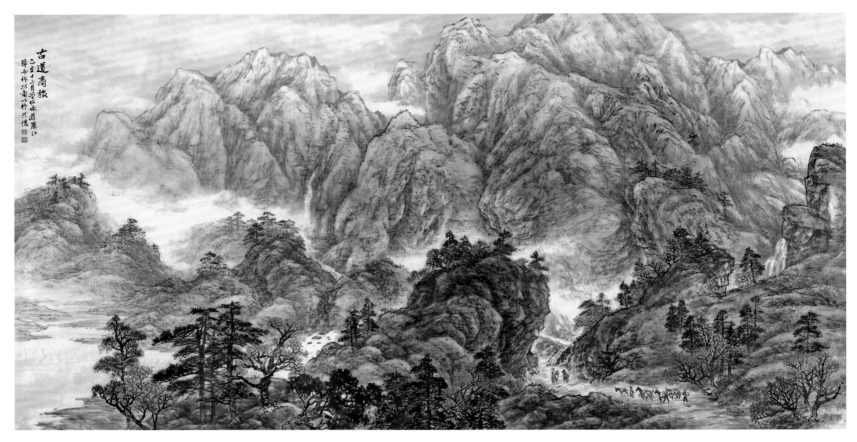

古道商旅

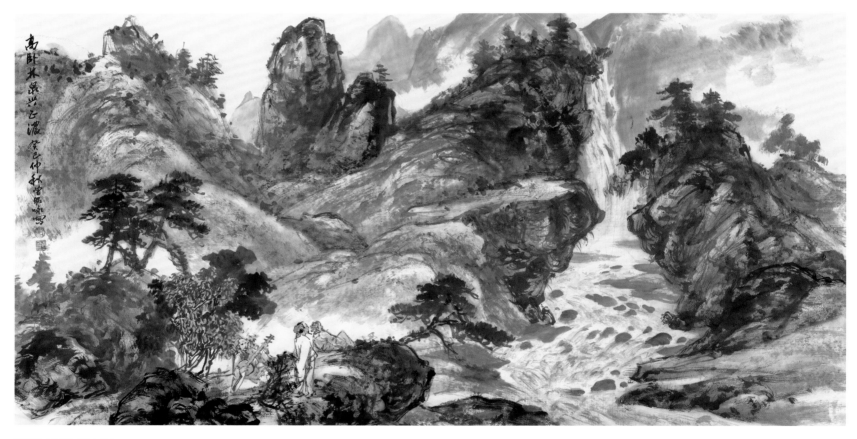

高卧林泉兴正浓

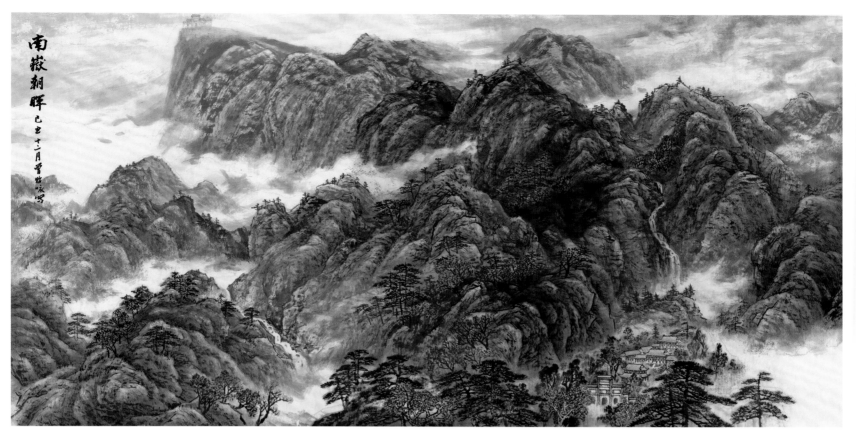

南岳朝晖

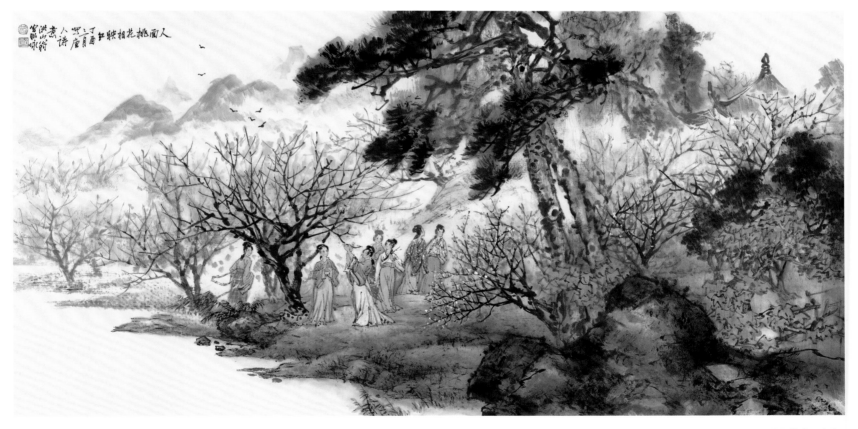

人面桃花相映红

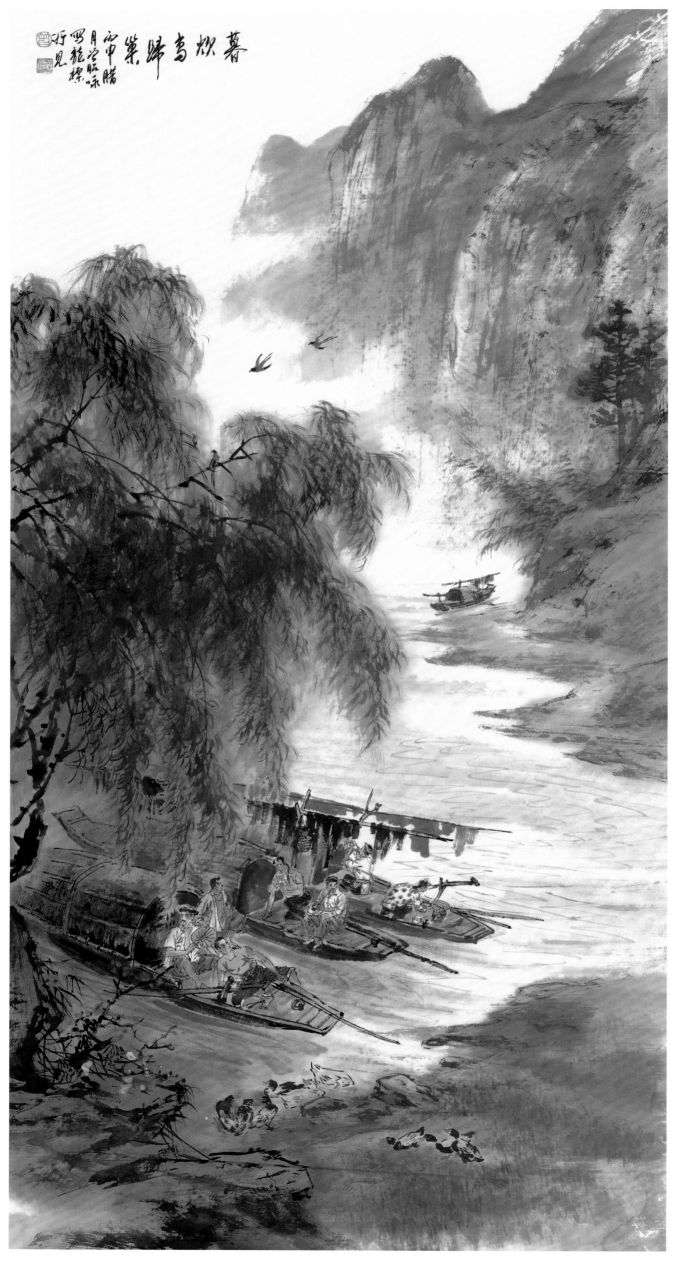

暮炊鸟归巢

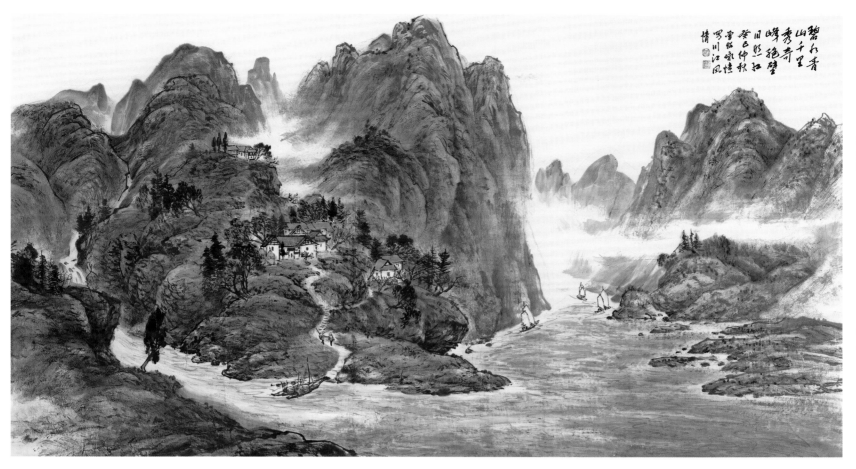

巫山秀色

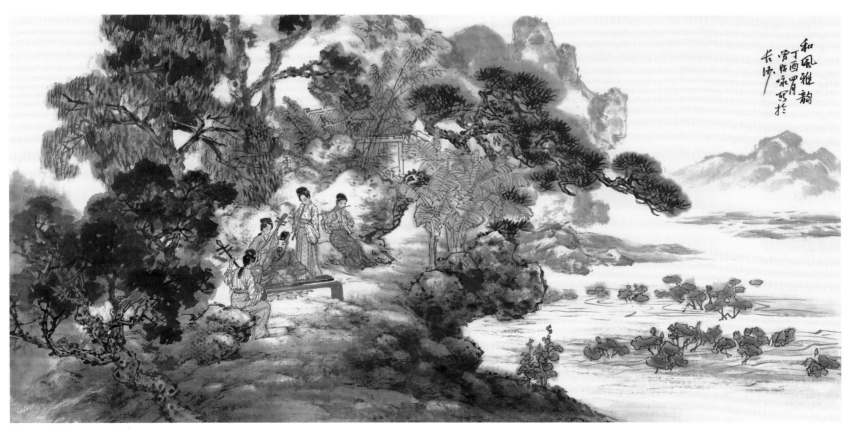

和风雅韵

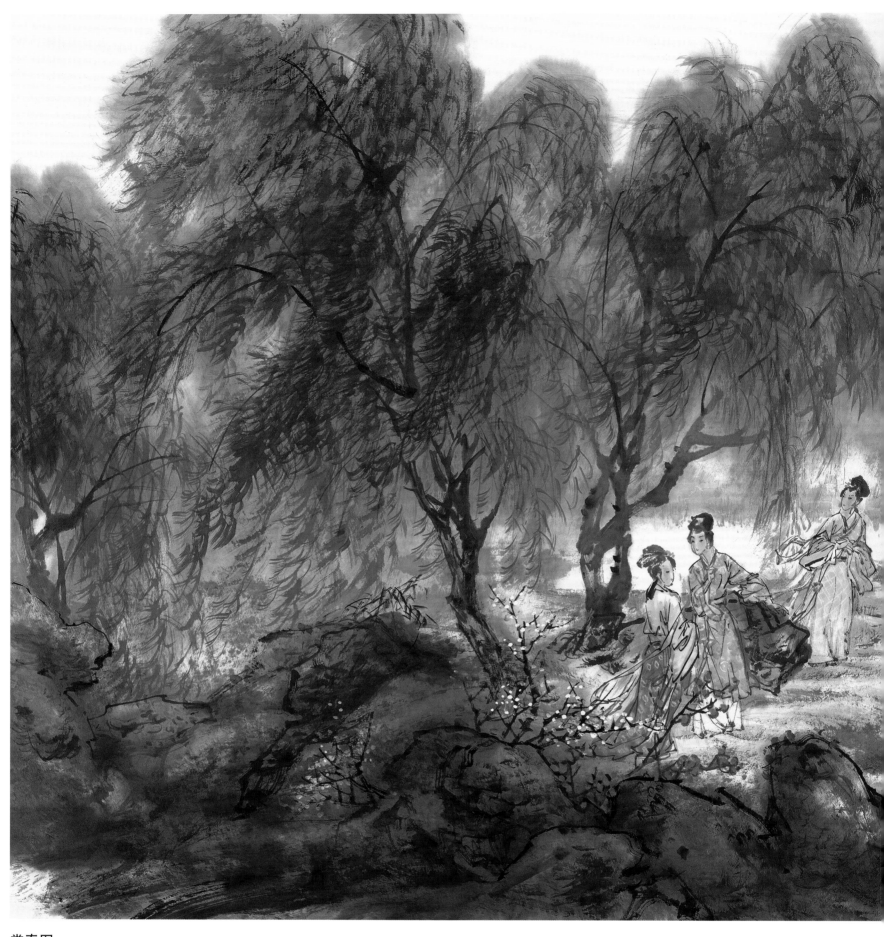

赏春图

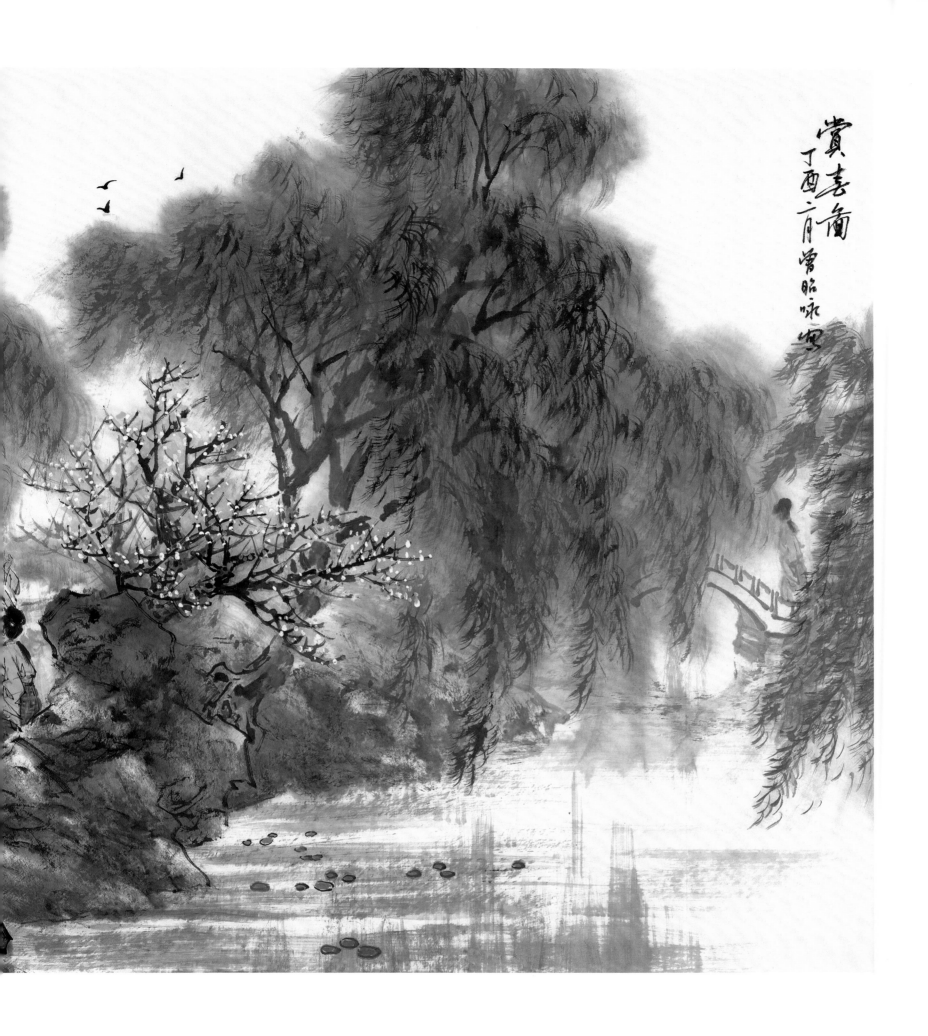

賞春圖
丁酉二月
曾昭咏寫

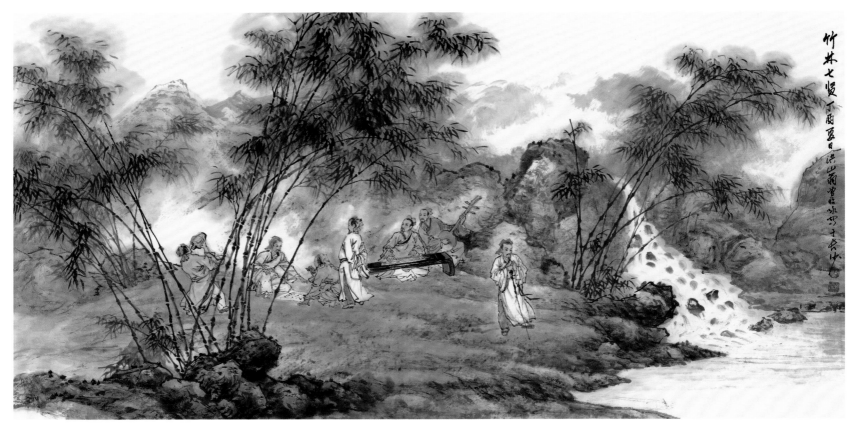

竹林七贤

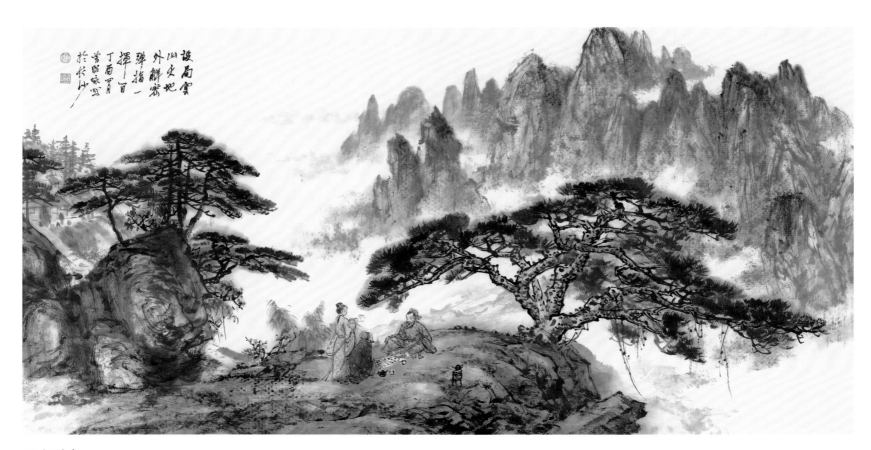

云山对弈

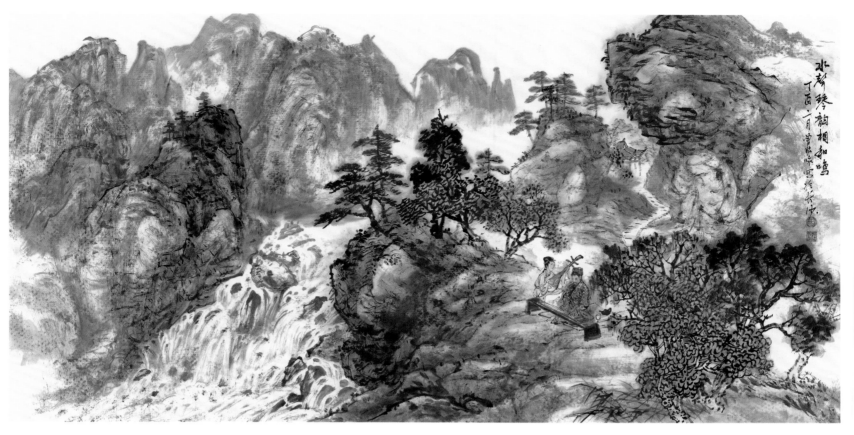

水声琴韵相和鸣

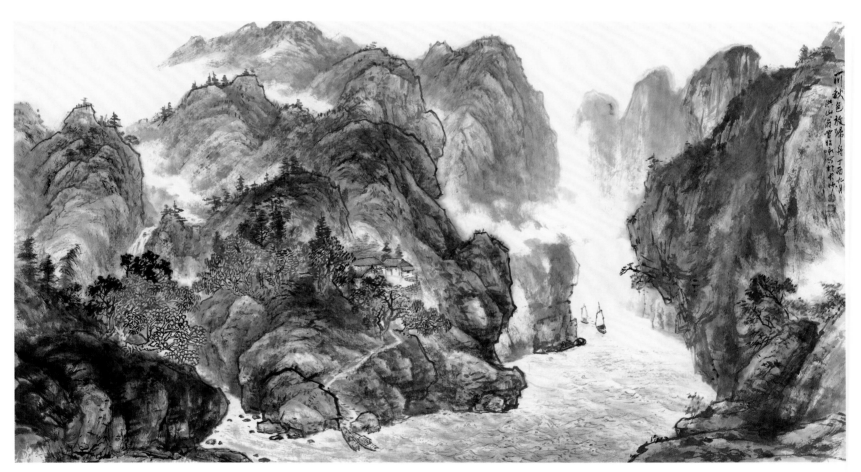

一川秋色放归舟

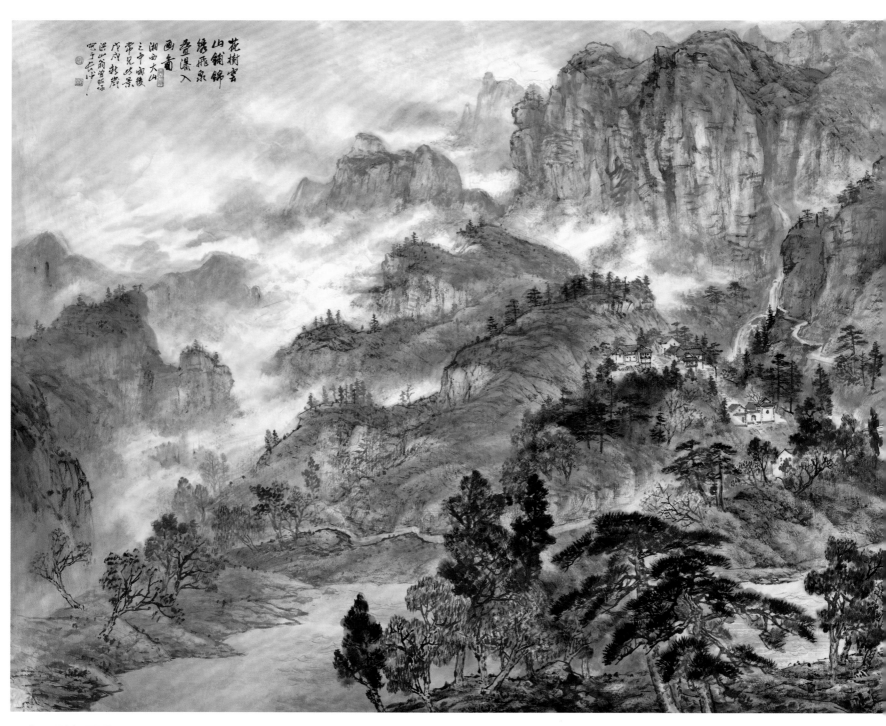

飞泉叠瀑入画图

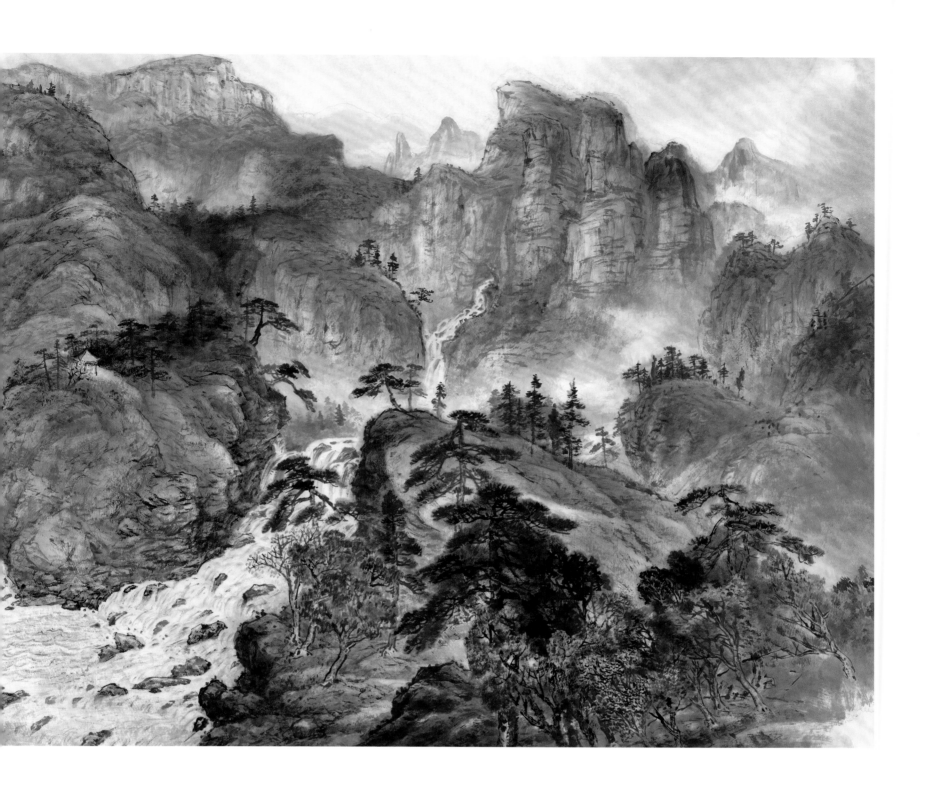

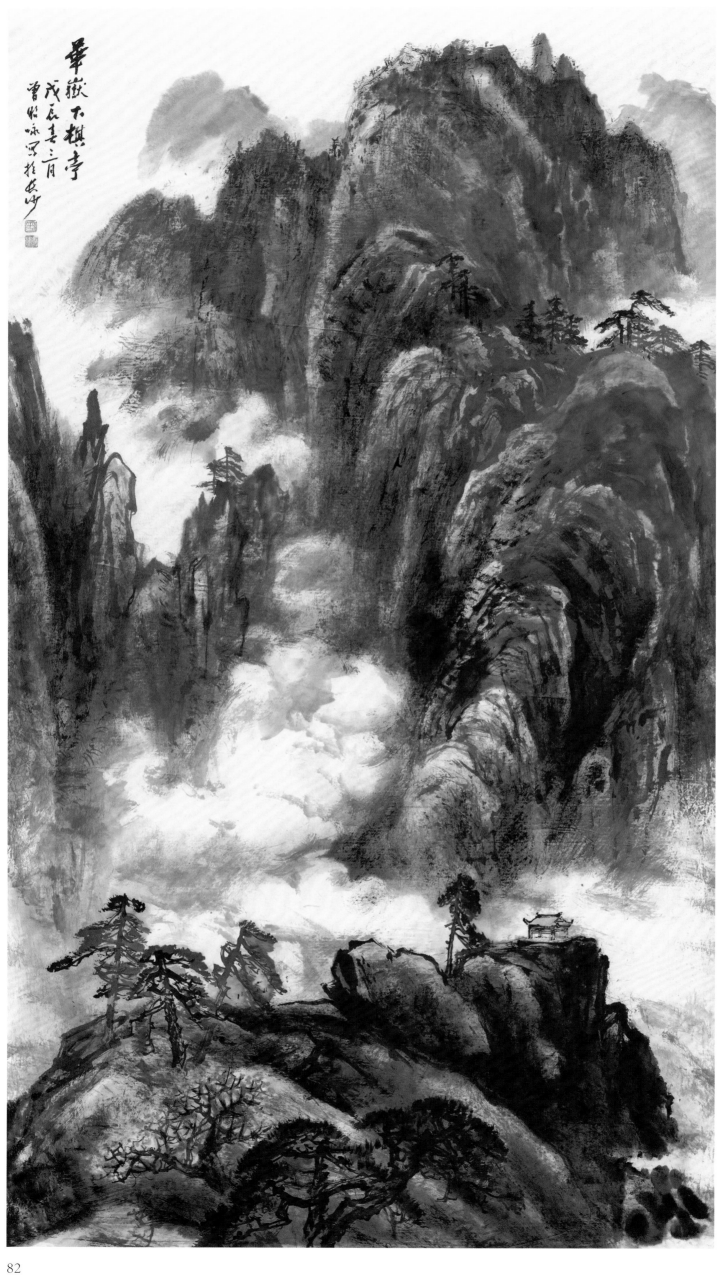

华岳下棋亭

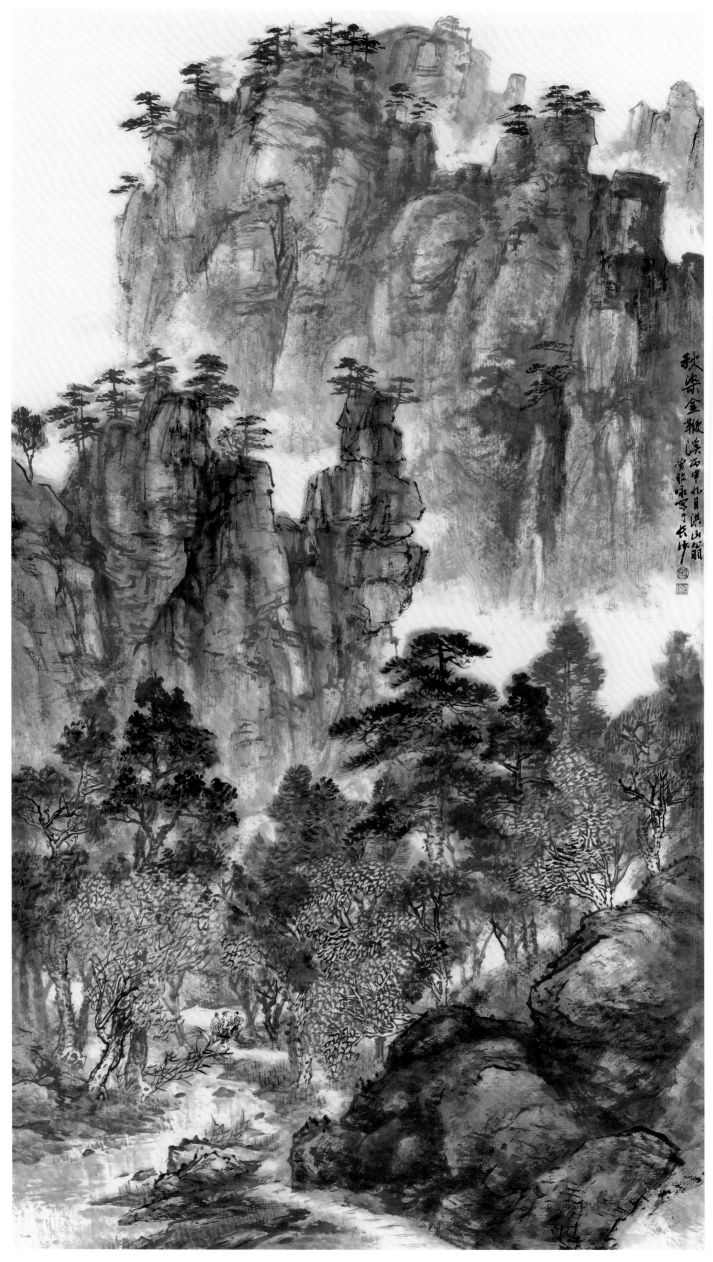

秋染金鞭溪

秋染金鞭溪丙申九月洪山翁
常临啸安于长沙中

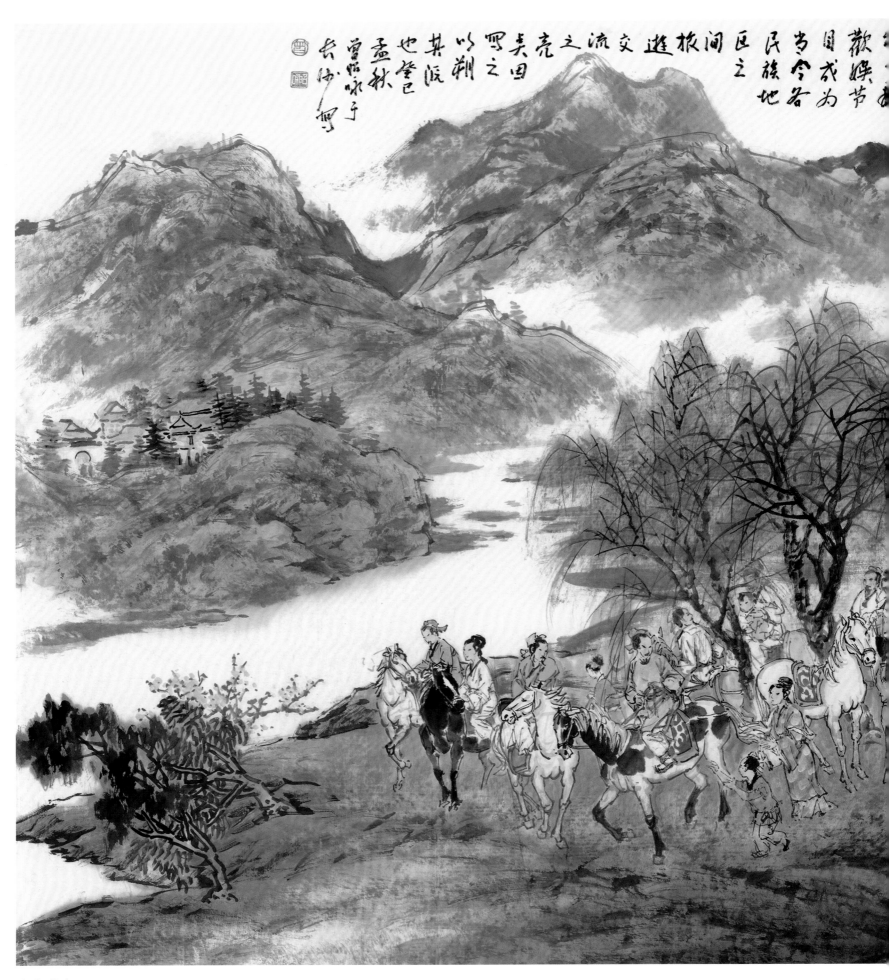

唐人游春图

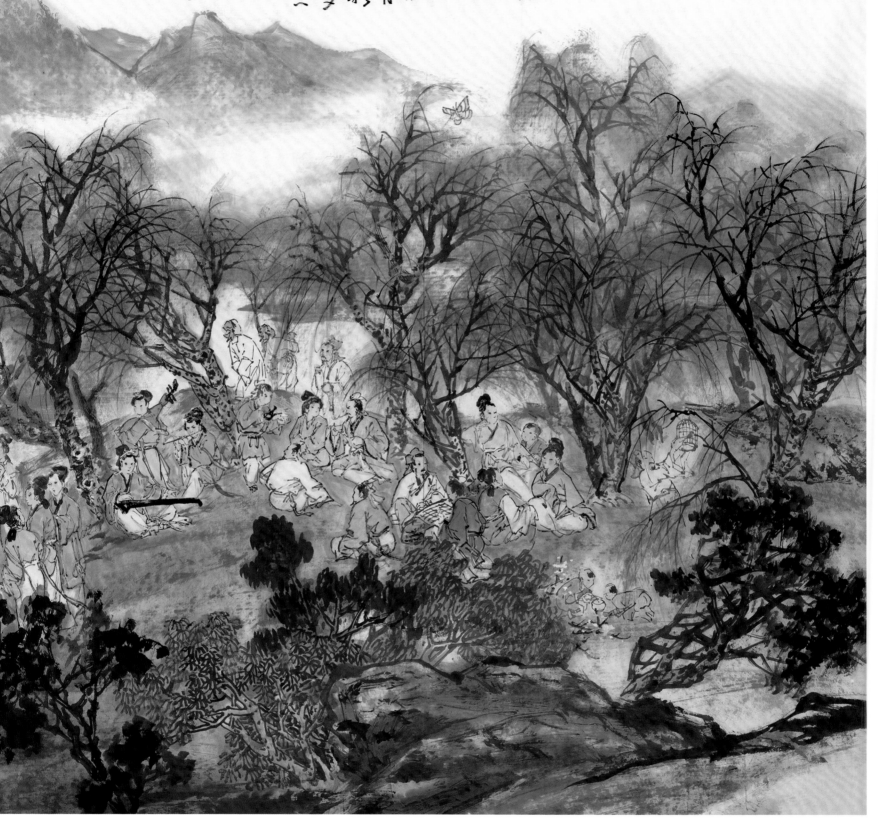

唐人春遊圖

唐开元元年百民安城民每在三月三日上巳之時遊赏于曲江之濱杜甫麗人引詩云三月天氣新長安水边多麗人杰浓真遠淑且真肌理細膩骨肉句：此種携帯家眷出遊真可謂热關矣且以后在许多地区均有继承

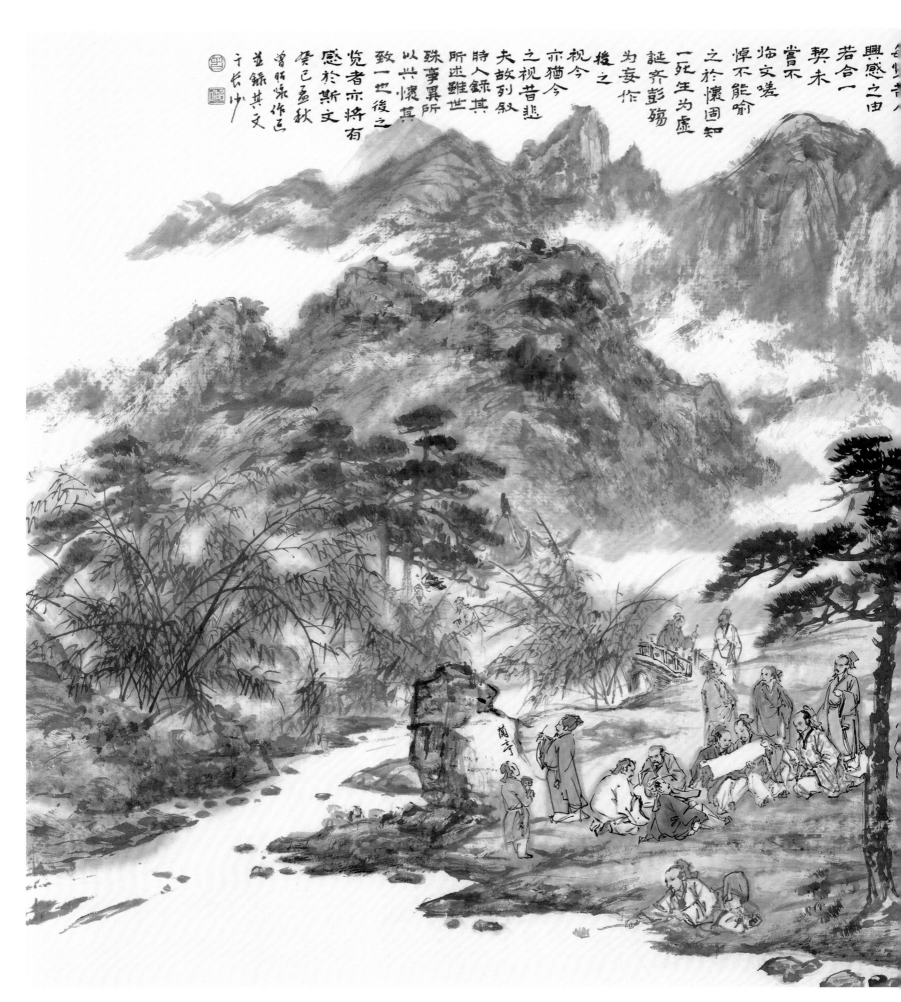

兰亭诗会

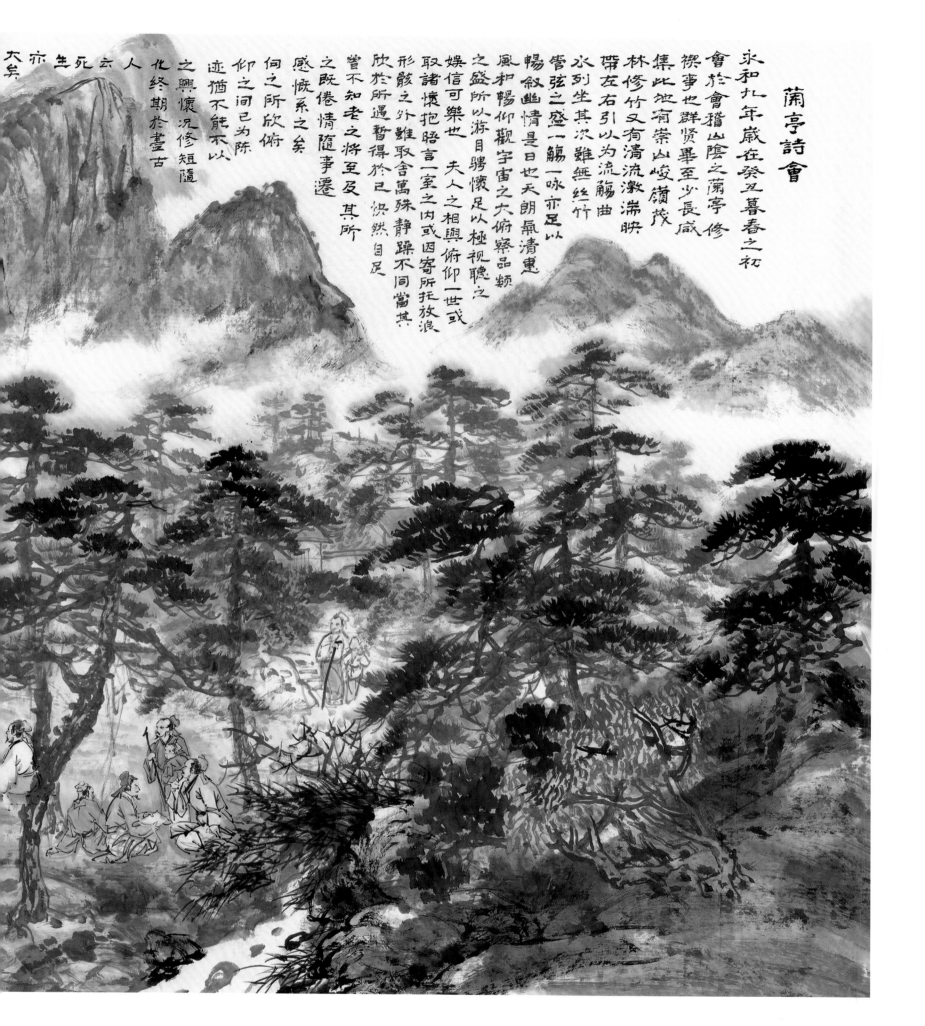

蘭亭詩會

永和九年歲在癸丑暮春之初
會於會稽山陰之蘭亭修
禊事也群賢畢至少長咸
集此地有崇山峻嶺茂
林修竹又有清流激湍映
帶左右引以為流觴曲
水列坐其次雖無絲竹
管弦之盛一觴一詠亦足以
暢敘幽情是日也天朗氣清惠
風和暢仰觀宇宙之大俯察品類
之盛所以游目騁懷足以極視聽之
娛信可樂也 夫人之相與俯仰一世或
取諸懷抱晤言一室之內或因寄所託放浪
形骸之外雖取舍萬殊靜躁不同當其
欣於所遇暫得於己快然自足
曾不知老之將至及其所
之既倦情隨事遷
感慨系之矣
向之所欣俯
仰之間已為陳
迹猶不能不以
之興懷況修短隨
化終期於盡古
人
云死
生
亦
大矣

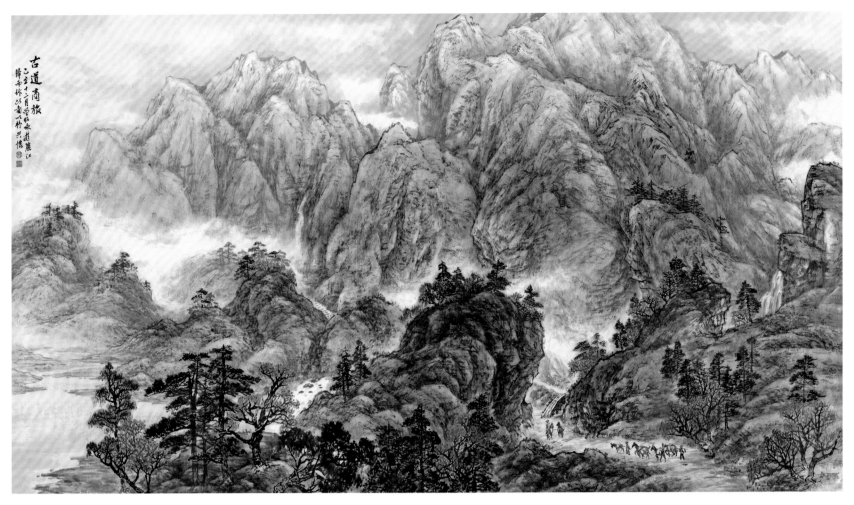

古道商旅

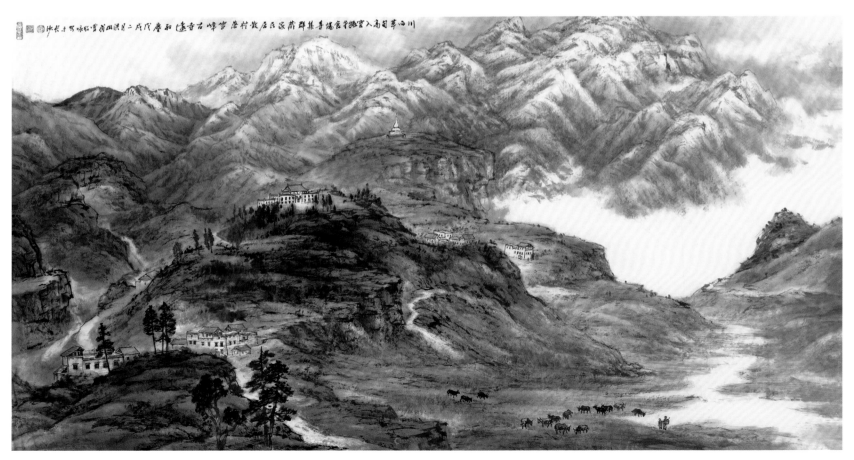

川西草甸

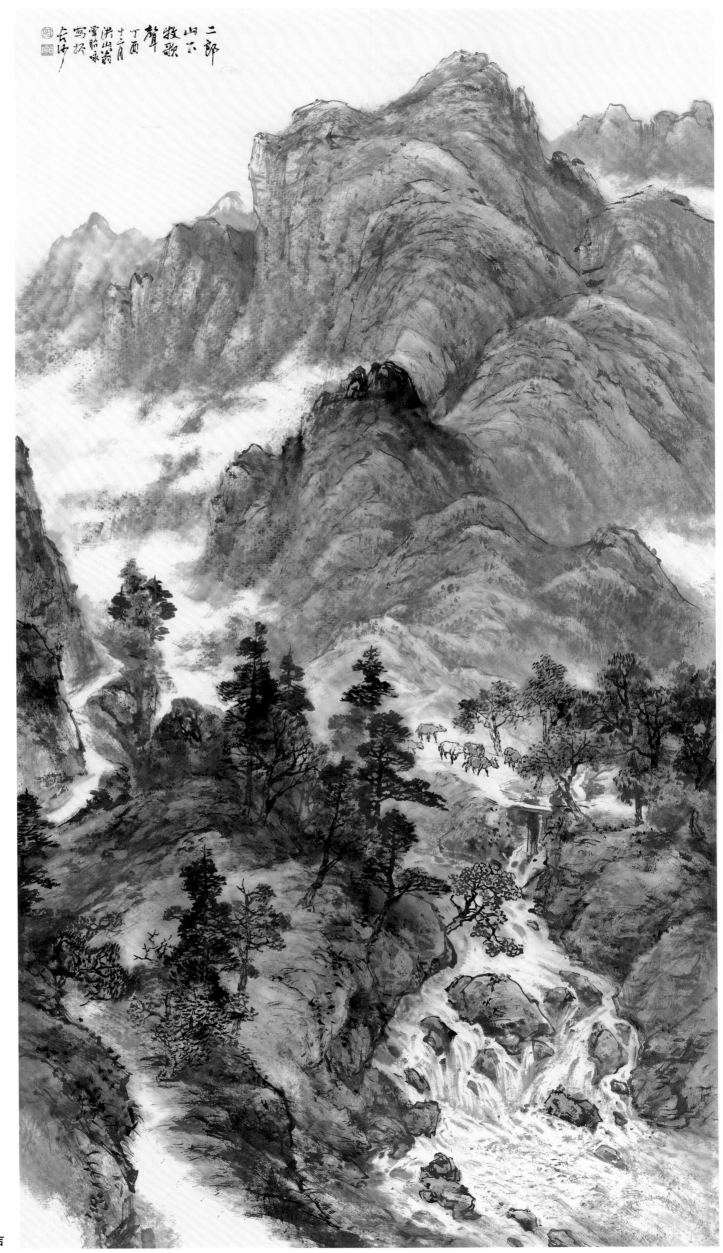

二郎山下牧歌声

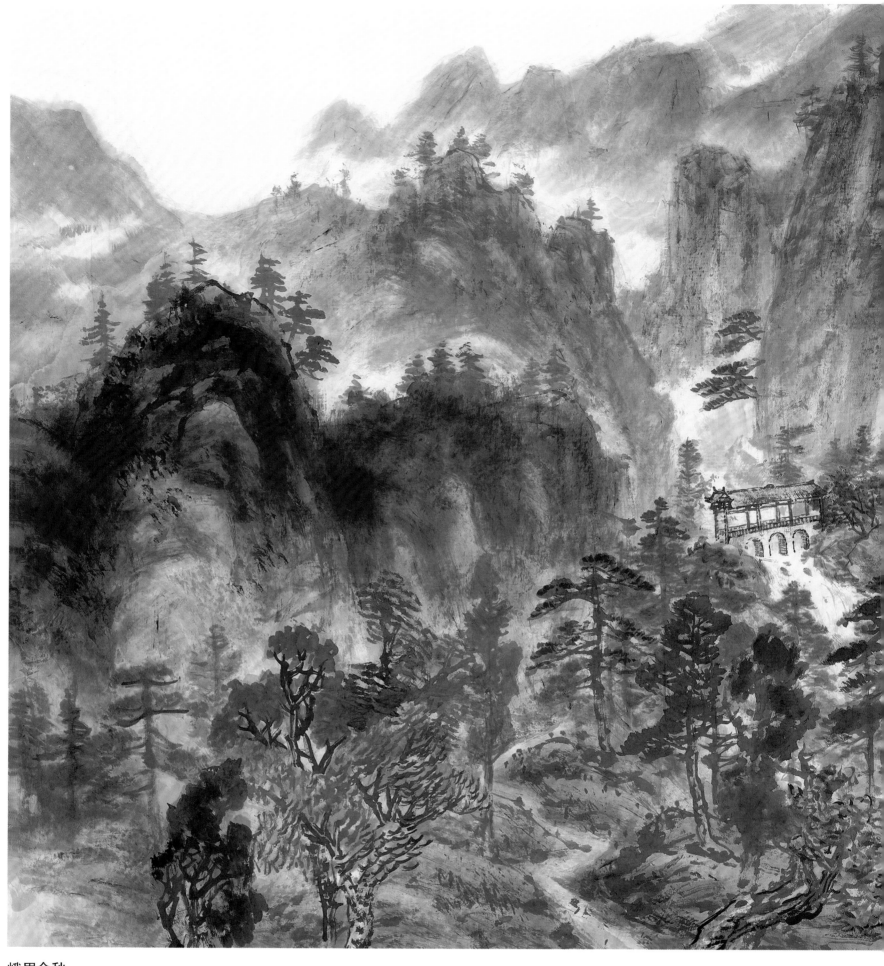

峨眉金秋

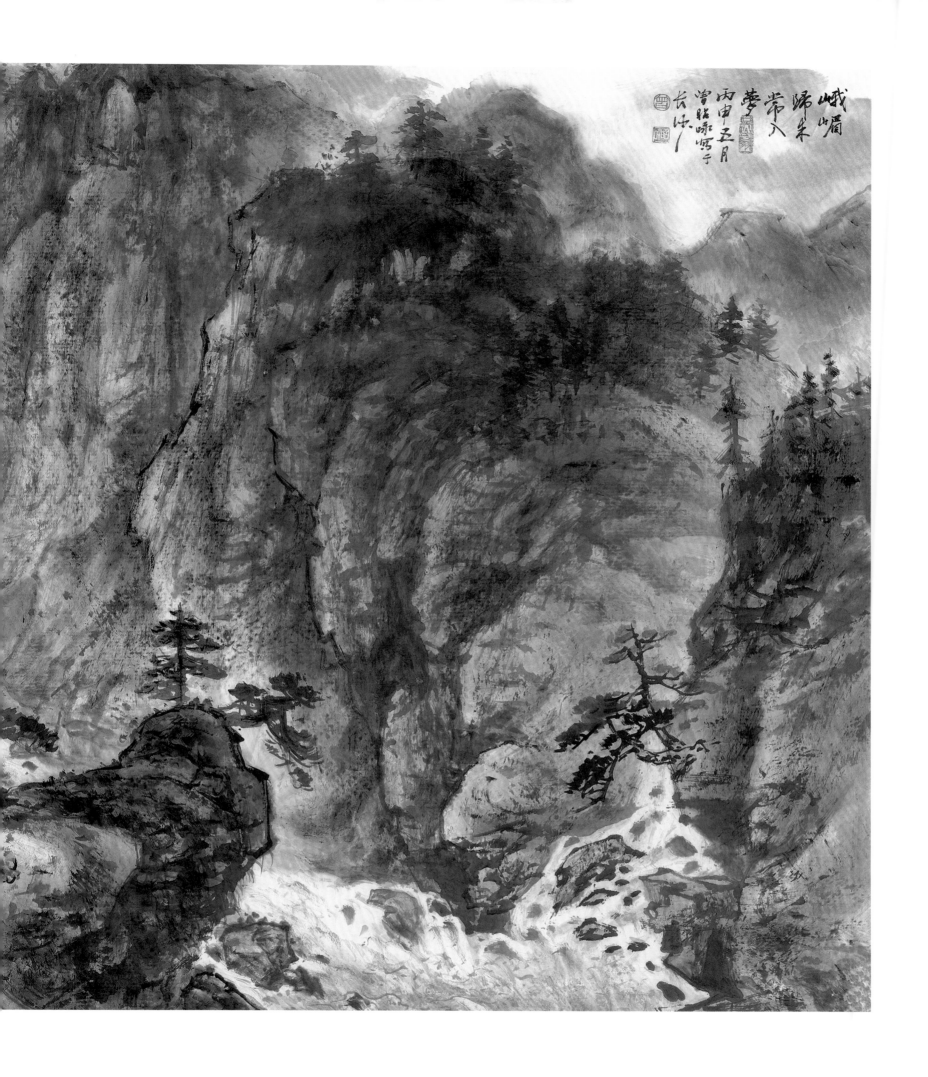

峨眉山归来常入梦 丙申五月尝踏咪屙子长岭

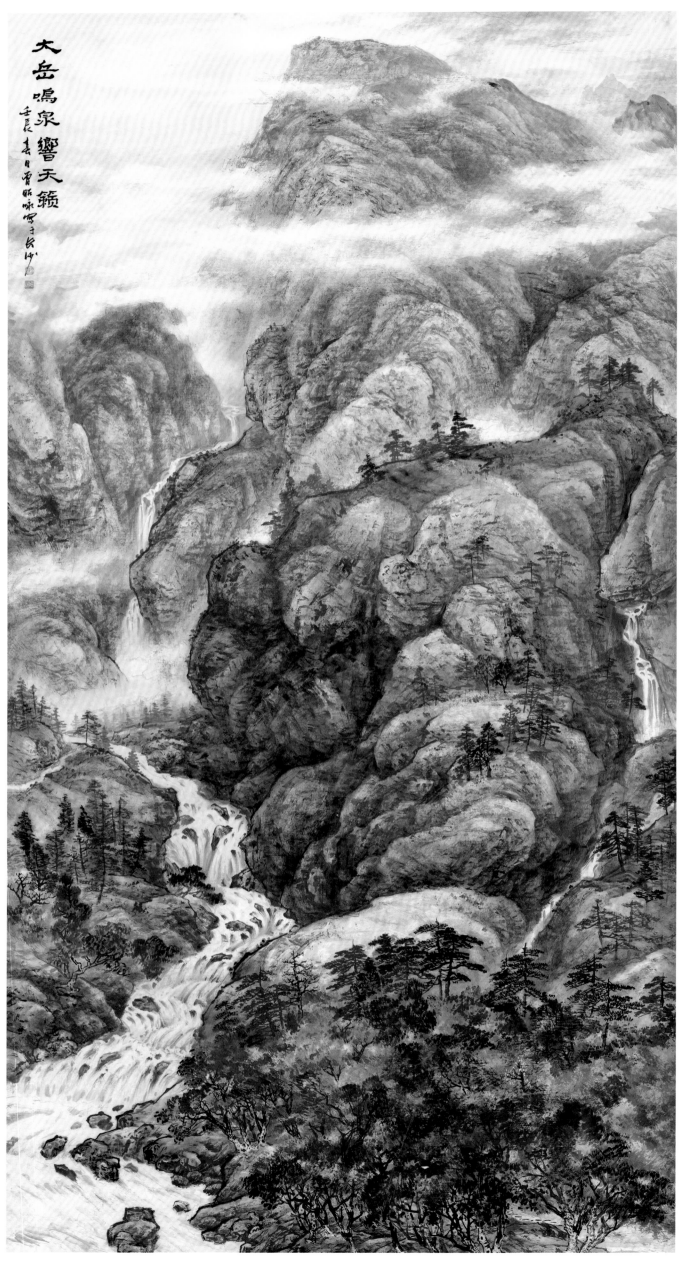

大岳鸣泉响天籁